DESIGN OF DESIGN

KENYA HARA

U0123487

DEZAIN NO DEZAIN (DESIGN OF DESIGN)
by Kenya Hara
(c) 2003 by Kenya Hara
Originally published in Japanese in 2003 by Iwanami Shoten, Publishers, Tokyo.
This Chinese (traditional) language edition published in year of publication
by Pan Zhu Creative Co., Ltd., Taipei
by arrangement with the author c/o Iwanami Shoten, Publishers, Tokyo

向大師們學習　發行人　序

在台灣，平面設計一直是處於弱勢，地位不如其他類別的設計領域，也不是那麼地被大眾重視與尊敬。甚至幾乎快被所謂「媒體傳達」所取代，其實這是件很不可思議的事。平面設計隨著時代的變遷在進化著，而在新世紀中，媒體原本就屬於平面設計範疇之一環，然而如今卻可能被模糊了重點，這對台灣的平面設計發展來說，是一大「隱憂」。

我們一方面，希望能透過大師的感性、敏銳的洞察力、豐富的經驗與獨特的觀點，可以帶給平面設計師們極大的啓發。另一方面，期望藉由大師的睿智與其深入淺出的文字，讓更多人士、單位能瞭解設計、瞭解「平面設計師」在社會中所扮演的角色是具有何等重要的社會價值，進而更加尊重「平面設計」這個專業。這也是此次引進此書的重要原因。

面對瞬息萬變、全球化的二十一世紀。不僅是如何能發揮自己民族文化的特性，且能與世界接軌的問題：如何在科技情報技術的層面中注入更高層次的美感，與對生命的關懷和感動，也是大家都必須仔細去思考的一個課題。一個具有國際性的宏觀視野，似乎比僅是地域性的狹隘觀點，可能來得更加重要。台灣設計師如果要在國際的舞台上發光發熱，台灣的設計如果要能真正地走出去，就要面臨這樣的大考驗。

先進國家之所以能先進，平均設計水準能如此地高，一定有其過人之處、必定有值得參考學習的地方。所謂見賢思齊，就是這個道理。也唯有如此才能讓自己更加進化與茁壯。所以我們要向大師們學習，讓這裡的設計環境、品質、層次都能更上一層樓。

二〇〇五年五月　　紀健龍

一個彷彿「不可能」的任務

總編輯 序

出國觀摩先進國家的設計，一直是我們每年必定的例行公事。

二〇〇四年一月，我們在日本東京新宿南口的紀伊國屋書店，看到了這本原研哉先生當時的最新著作——「デザインのデザイン DESIGN OF DESIGN」，略能閱讀一點日文的我，當下便覺得這是一本好書，而買了下來。原研哉先生也是我們非常喜愛與推崇的一位設計大師。

有感於平常在台灣看到的平面設計、視覺傳達書籍大多是年鑑、作品集之類，而鮮少有單純談設計經驗、理念類的文字書籍。綜觀身邊周遭及回想平日與設計同好間的相談，發現其實大多數從事平面設計工作者的外語能力並不夠好，當然包括我們自己。所以心想，如果能將這樣談論觀念的設計書籍翻譯成中文，讓大家能很方便地去閱讀與瞭解的話，那將是一件多麼棒的事啊！當下我們有了這樣的念頭。

根據過去的工作經驗，透過版權代理商幾乎是在台灣處理版權唯一的遊戲規則與途徑。回國之後，我們經由在出版社任職總編輯的好友林秀梅小姐介紹，與幾位專業翻譯和翻譯社聯絡，但對方得知我們是工作室後都毫無回應。後來透過在台灣政治大學工作的長兄紀芳元，才順利找到一位日文研究所學生黃雅雯小姐來配合。

同時，我們也聯絡了幾家版權代理商，對方卻因我們工作室規模太小、又是初次出版，且這不是大眾書他們沒有興趣，皆表示無意配合。這對我們來說是很大的衝擊，然而理想真的無法實現嗎？難道任何事情的達成唯有既定的方法嗎？

對於談版權一事，我們可說是毫無經驗；出版書籍的行銷通路部份，對我們而言也是頭一遭。多虧過去曾在出版社工作時還累積了一些經驗與基本常識。或許就是因為那股傻勁與執著，我們決定用自己的方式，一切自己來試試。我們用我們的熱情與誠懇，大膽地嘗試去做這件大家都告訴我們這是「不可能」的任務。

二〇〇四年三月，我們首次收到岩波書店森川裕美小姐的回覆，這個訊息帶給了我們莫大的鼓舞，然而這也是我們即將面臨考驗的開始。因為談版權的首要重點

在於對方是否有意願，再來才會真正進入所有出版形式、授予版權相關細則以及合約的商議。原先生一直很忙碌，連絡並不易；再加上配合的日文翻譯人員尚在學中，我們得配合她可以的時間並考慮到日本與台灣的時差……等等問題。每次的聯繫我們都費了很多心思去擬定內容，希望能充分表達我們的想法與誠意，並要求翻譯能完整地譯成日文，以期讓對方能充分了解且不會造成溝通上的誤會或不清楚的傳達，所以一切並不如一開始想像中那麼簡單。光是對出版的形式，如尺寸開本、定價、數量……等等，和我們要如何去推廣行銷的這點上，就說明、溝通了一個多月；而在這過程中，還曾經收到森川小姐的通知，說有可能會遭到作者拒絕的情況，我們心裡要有所準備。然而我們並不放棄繼續進一步地溝通再說明與說服。終於進入版權費用及合約的部份，經過一再地協商，又花了三個月的時間才有了確定的答案。最後整個在經過長達近五個月的交涉之後，二○○四年八月，我們終於獲得了此書繁體中文版的獨家版權。很感謝原研哉先生的信任與託付：謝謝岩波書店的森川小姐在這整個過程中對我們的善意、體貼與幫忙，才能促成這件美事。

由於工作室只有我們夫妻兩個人，因此除了工作室本身須進行的設計案外，要

再撥出時間去完成一本書籍的出版，對我們來說是個挑戰也是一種沈重的壓力。然

而這是我們的一個理想，我們抱持著很甘心也很愉快的心情去面對與承受。所有的

翻譯工作實在超乎我們的預期想像。翻譯人員花了近四個月的時間完成初譯。也許

是完美主義的個性作祟，在原本的設計工作之餘，我們花了三個多月的時間作潤

校；最後因為還不夠滿意，再透過設計友人陳永基先生與台灣師範大學林磐聳老師

的推介，我們找到日本東京大學造型藝術學博士、目前任教於東方技術學院的吳淑

明老師為此書的日文翻譯作審訂。過於謹慎的心態，我們又花了兩個月的時間，再

從頭潤飾與做校正，包括查日文字典核對、對內文中覺得需要的地方再作註解，最

後的結果就是目前呈現的樣子。我們非常期望能讓此書的譯文既能完全忠於原著，

亦能白話易懂易讀，我們盡力而為。或許最後的成果仍可能會有不盡理想的地方，

如尚有改善之處，還請各位讀者包涵且予以指正。

在進行此書的作業期間，我們突有一些奇空異想、而且做了幾個重要決定，這

都是與日文原版完全不同的部份。為了讓讀者能更認識、瞭解原研哉先生，我們提議希望中文版能將原先生的作品以彩色圖片來呈現，很謝謝作者及森川小姐能同意在維持原本黑白圖片的版權費用下，特地整理並提供給我們彩色的圖檔。此外，我們更大膽地向原先生提案，希望此中文版能附贈一張很特別的書籤。這書籤的用紙，我們想採用的即是原先生當初設計長野冬季奧運文宣時，所設計並委託日本竹尾紙業研發的「雪與冰紙」。很高興原先生不但同意並期待我們能實現這個構想。這書籤因為必須特別向日本訂製，所以成本非常高，雖然工作室的經費實在有限，但無論如何我們很想這麼做。我們也實在很想讓讀者們能夠親手觸摸、感受到這紙質的美。目前我們只能提供一千份的限量書籤，但我們覺得這對讀者們來說，會是很棒的一件事；對工作室而言，既有意義也很值得。

在企劃設想這本書的宣傳時，我們試圖讓這本書能更廣為人知，於是策劃找有力的推薦人寫推薦短文，花了一個多月的時間擬名單、追蹤、聯絡，最後總共找了二十五位推薦者。當中有我們熟識的設計同業好友，也有我們素未謀面重量級的設

總編輯 序

9

計先進及設計學術界的老師教授們。非常感謝大家能熱心參與、一同共襄盛舉。

出版對我們而言，是一種設計理想的代言，想藉此表達出我們對台灣設計環境的關懷，而從事平面設計才是我們的本業。在台灣，這類書籍也許不像一般大眾暢銷書，賺不了什麼錢，但我們深深覺得意義重大，因為它代表了我們對「平面設計」這個專業領域的熱愛。我們希望能為台灣的平面設計大環境做一點點事；也希望透過先進國家好的設計觀，能為這塊土地注入一些生命與活力，我們期望這裡未來會更好。這次的出版只是一個開端。我們熱切地期盼許多同樣對平面設計仍抱有熱忱的朋友們，能一起來為我們所在的這塊設計土壤再度地施肥灌漑。

二〇〇五年五月　　王亞棻

※再版補註：關於此書附贈的「雪與冰紙限量書籤」，僅於首刷三千本中的一千本書，且於封面書腰帶上有註明：「首印限量紀念版一千本隨書附贈——全球獨家日本訂製、空運來台，特別限量禮物！」才有附贈。此一千本已於此書甫上市三週內即已銷售一空，在此特別對於未購得限量紀念版的讀者們致上歉意，也感謝大家喜愛這本書。

王亞棻 Tiffany, Ya-Fen Wang

專長為書籍設計、插畫。插畫代表作有《一點特別的》、《我家住在4006芒果街》、《要幸福喔》……等等，其他散見於各書籍封面和中國時報。二〇〇一年台灣國家設計獎書籍設計類獲「優良設計獎」、二〇〇三年台灣國家設計獎平面設計類獲「優良設計獎」、元智大學藝術中心「畫童心‧話夢境」插畫展邀請展出、黑秀網嚴選書廊嚴選出的插畫者。

DESIGN OF DESIGN

前言

將設計賦予文字化也是一種設計，這是我在寫作之時察覺到的事情。

能下定義或以文字記述下來並不能稱爲瞭解，反而是將已知的事物未知化後，嘗試挑戰其真實性，才能對其更深入瞭解。舉個例子來說，這裡有個杯子，或許你清楚明白那就是個杯子。但當某一天有人跟你說「請設計這個杯子」時，你該怎麼辦呢？即使認清了這杯子將成爲設計的對象，但當下也會因爲不知道該怎樣去設計這杯子，而感到自己越來越不瞭解杯子。甚至更進一步地將杯子到盤子間，同樣是玻璃器皿卻具有微妙差異之處的十幾種容器，一同排列在你面前。若要你清楚說出哪些層級的是杯子，而哪些是盤子時，你又該如何去界定那個分界線呢？面對這些深淺不同的容器，你應該會感到束手無策吧！就這樣，覺得自己不瞭解這杯子的感受將會越深刻。但這並不代表你對杯子的認識倒退，反而是相反地。不再是毫無意

識下就將此物品定義爲杯子，而是會更深層去思考，也更能夠實際地去感受此杯子。

只是輕輕地將手肘撐在桌子上，托腮看著這世界，也會隨之不同。其視角與感受方法可有千萬種。只要下意識地將這無數的角度或感受方法運用於日常生活或溝通上，這就是設計。

當閱讀完此書而感到越來越不懂設計時，這並不表示對於設計的認識倒退了。

而是證明了你在設計的世界裡又更往深處邁進一步了。

設計中的設計

原 研 哉

目次

第一章 何謂設計

傾聽那悲鳴聲

到底何謂「設計」？對一位專業設計者而言，這是一個相當基本的問題，而我的人生也一直在追尋著這個答案。邁入二十一世紀的當下，伴隨著資訊科技的發展，全世界正陷入一大改革的漩渦中，對於商品或溝通等等的價值觀也隨之動搖。當科技正要重新改造世界時，卻往往犧牲了蘊藏於生活環境中的美感價值。當技術與經濟掛帥且強領著世界向前邁進的同時，生活中的美感也正不堪於此瞬息萬變而發出哀鳴。當周遭都一昧追求感官刺激的同時，何不豎耳傾聽那悲鳴聲？注視那細膩的美感難道不重要嗎？最近這念頭一天比一天更加地強烈。

時代的推移未必就代表進步，我們正處於未來與過去的夾縫間。雖說要放眼未

來，但未來的背後也一定累積著浩瀚歷史所創造出來的資源。因此若說在社會全體所凝視的那一頭，可發現各個創造性的開端，倒不如說，從社會背後往前凝視的延長之處就可以發現！在這兩者循環間所醞釀出的能量，可稱之為創造力吧！

所謂的設計，是透過製作或溝通，來將我們所生存的世界做一個真實的詮釋。

優越的認識或發現，一定也會帶給汲汲營營於生活的人類喜悅與驕傲。在這拙著中所介紹的幾個設計計畫，就是依循這樣的想法，自己本身所進行的嘗試。或許談論自己的親身經驗，未必與冠冕堂皇的設計論有一定的關係，但將自己所從事的設計文字化，我認為這是處身於社會的設計者的經營之一。

那麼接下來，在介紹幾個設計案例給讀者之前，想先將「設計概念」發生至今的一連串流程，透過幾個時代階段先預習回味。要預測自己本身的生活與設計，先依循一個視點來從歷史流程中進行確認。當然我不打算精確地去回顧歷史，而是想如同寫生一般，鼓起勇氣大肆揮灑。

設計的發生

首先，先回到所謂設計這概念的發生原點。就如同美術史家尼可拉斯・佩夫斯納（Nikolaus Pevsner，一九〇二～一九八三，生於德國的英國建築史學家，一九六七年獲頒 RIBA 英國皇家建築金獎）在其著作『現代設計的先驅』（Pioneers of Modern Design）中所介紹，其源流應可追溯到社會思想家約翰・拉斯金（John Ruskin，一八一九～一九〇〇，維多利亞時期最重要的藝術家、科學家、詩人、環保專家與哲學家，也是英國美術工藝運動的理論指導者）或同樣是思想家也是藝術運動家的威廉・摩里斯（William Morris，一八三四～一八九六，英國的工匠、設計師、作家、印刷家和社會主義者，英國美術工藝運動最重要的代表人物）的思想。這應可追溯到一百五十年前。

十九世紀中葉，英國因為產業革命，帶動了機器生產而經濟活躍。但初期的機械製品，將保有王朝裝飾韻味的家具，以「不靈活的手法」的生產機械來模仿，成了不怎麼攝人心弦的造型物品。若大略看過一八五一年倫敦萬國博覽會的資料，就可以大致想像。由手工經過長時間雕塑後的「形狀」卻被機械很粗淺地詮釋、扭曲，且異常快速地量產。當對自己生活或文化抱著一股眷戀的人目睹這樣的情況，

似乎會覺得失去了什麼東西似的，感到一股危機和對美感的心痛。粗糙的機械製品，不是毫無抵抗地就被歐洲細膩的傳統文化所接受的。結果就越益顯現在這些由手工所孕育出的文化或其背後的感受性。對這些踐踏纖細的感受性而一步一步往前進的機械生產，表現出聲嘶力竭的抗議「實在難以忍受下去！」的代表者，即是拉斯金與摩里斯。他們的行為是在對這粗暴性急的時代變革，敲響警鐘且表示輕蔑。

換句話說，對於激烈改造生活周遭產業結構下所蘊藏的不敏感與不成熟，表達出一種美感的反彈，這可說是所謂「設計」的思想，或是設計想法的開端。

但是朝著大量生產、大量消費加速前進的機械生產卻已經無法回頭。即使若干的美感與知性發出反對的聲浪，但依循產業革命不斷前進而爆發的生產與消費，絕不是能夠被阻擋下來的。約翰·拉斯金的著作或演講，還有威廉·摩里斯的藝術、設計運動，都是嚴格批判機械生產所產生的弊害，擁護手工藝技術的復興，且傾向於反近代的強烈主張，但結果都無法被時代潮流所接受，也無法成為壓制社會變革的力量。但其根源下的美感，也就是主張創造與生活間的關係中，存在著能產生喜

悅泉源的這個著眼點或感受性，之後也成為思想的源流，被後來的設計運動家所支持，最後也帶給社會很深的影響。

我們當然無法親身經歷這個時代，但可以查閱一部份當時保留下來的資料。威廉‧摩里斯所提倡的「美術工藝運動」（Art and Crafts Movement）其一部份的書籍設計（摩里斯設立了凱姆斯卡特出版社Kelmscott Press，他所設計的大部分書籍多由此出版社出版）或壁紙設計等等，都是強烈鮮明地表現出這些訴求的豐富資料。透過這些資料，我似乎直接接觸了明治時代偉人的志氣，而感到一股畏懼。透過具體的成品，來針對在不精巧的機械生產之下，產生沒有生命力的造型物，表達反對的聲浪，而其意氣之軒昂也令當今的設計家，感到一股顫慄與強烈的震撼。似乎有種被先人叱責的感覺。「設計」的概念中，一定也被吹入一股意氣軒昂的氣概。此外，在機械生產帶來品質惡化這負面的社會狀況背景下，其內含的思維也日漸式微，但我們無法就此斷言那就是拉斯金、摩里斯的思想。伴隨著中產社會的成熟，不同於藝術的感受性，於是

「創造最適宜物品與環境的喜悅，或生活在其中的喜悅」就如同地下水道般，在十九

設計的統合

世紀中葉的中產社會中滾滾湧進，並被貯存了起來。這樣的思維，也以機械生產所帶來的粗糙日用品為契機，而浮出社會的表面。拉斯金、摩里斯帶來的風潮就是其象徵。

不管怎樣，機械生產如火如荼地展開，使纖細的生活美感感到了痛楚。以此為契機，所謂的設計想法、感受方式，也漸漸顯現於社會上。今天，在情報技術進步而生活環境產生嶄新變化的狀況下，我們必須再回顧這設計誕生的經緯及其風潮。如同追溯到拉斯金、摩里斯的時代般，當新的時代感到痛楚時，不也意味著，設計同樣是面臨著重新回頭檢視其思想或感受方法的時期。

談到何謂「設計」的概念，身為設計師的我們，馬上會聯想到佔有相當重要地位的──包浩斯（Bauhaus）設計運動。包浩斯是一九一九年在德國威瑪（Weimar）所設立的一所造型、設計教育機構，也是一連串運動的名稱。到了一九三三年因為

納粹的壓迫而關閉為止，此運動期間僅有十四年，是個即使在最盛時期也僅有十多位教師與不到二百名學生的小學校。但在那時，「設計」概念已被賦予明確的方向性。在此時，人們也正面地接受了機械生產。另外，在二十世紀初的各種藝術運動中，崛起的各式各樣造型概念，也可說在此時再次地被整合。

從拉斯金、摩里斯到包浩斯的這一段時間，令人幾乎目不轉睛的新藝術運動風潮，正席捲了全世界。立體派、新藝術、直線派、未來派、達達主義、新造型主義、構成主義、絕對主義、現代主義等等，依據其國家、地域或主張的不同，而其稱呼或表現方式也隨之而異，但總括一句話，都是為了與過去的形式告別，而將過去的形式一次徹底解體，抱著這樣激烈的熱忱來嘗試錯誤的精神，在歐洲各地區和藝術領域中展開。在這之前的裝飾藝術歷史中，所累積下來的造型字彙，也就是所謂的裝飾樣式或藝術家的技巧，以及那些高高在上且高貴不可被侵犯的貴族式趣味等等，全都無法逃過此次的解體作業。此解體作業的結果，造型或藝術各領域可說是變成了「充滿滋潤的瓦礫堆」。

透過更透徹的思想與能量，來對這充滿滋潤的瓦礫堆進行檢測、分解，宛如用象徵強大思考力的研缽搗碎，使其變成粉末後再加以篩選並整理整頓的就是包浩斯。所有相關造型的要素在此一次被感覺式的、思索式的進行檢證，且還原到原點。然後，色彩、形態、質地、素材、律動、空間、運動、點、線、面……等等，這些被設想為不可再簡化的要素，即為造型的基本元素。將這些要素在手術台上一一展開排列，並大聲宣告「讓我們來開展新時代的造型吧！」且往新造型運動邁進的，便是包浩斯。

當然我很清楚知道，若以這樣簡單的比喻就將包浩斯歸類的話便稍嫌草率。包浩斯是許多人們「運動的集結中心點」，具有許多面貌且不能以單一性的思想來總括。一個擁有將各藝術統合構想且懷有熱情的華特‧葛羅俾斯（Walter Gropius，一八八三～一九六九，出生於德國柏林，二十世紀最重要的現代設計家、設計理論家、設計教育贊基者及包浩斯創辦人），及擁有神秘主義思想傾向的強斯‧伊騰（Johannes Itten，一八八八～一九六七，瑞士人，包浩斯早期基礎課程的教師，對包浩斯的發展有著重要的影響），還有以精密造型理論賦予包浩斯明確方針的

漢斯・梅耶（Hannes Meyer，一八八九～一九五四，出生於瑞士，建築家，包浩斯第二任校長），和以被還原的要素為基礎，來熱烈展開新時代造型的莫荷里納基（Laszlo Moholy-Nagy，一八九五～一九四六，匈牙利人，設計家、藝術家，包浩斯教師，對包浩斯的發展方向有決定性的作用），與針對造型過程探究「生」的問題，也就是探究生命體產生出秩序（形狀）的力量原貌的保羅・克利（Paul Klee，一八七九～一九四〇，瑞士人，抽象主義大師，包浩斯教師），及衛斯里・康丁斯基（Wassily Kandinsky，一八六六～一九四四，出生於俄國莫斯科，感性抽象主義大師，包浩斯教師），以「包浩斯的舞台」為中心，來展開非日常性的現代主義的奧斯卡・蘇勒瑪（Oskar Schlemmer，一八八八～一九四三，出生德國，藝術家、設計師，包浩斯教師）等等，愈探討愈發現其多樣的個性。

聚集了如此多采多姿的人才來進行活動，就是所謂的包浩斯，若能更細微地去深入探討，必能挖掘出無限的思索。只是，從二十一世紀的視點來眺望此活動的整體，應可在繁星點點的雲河中，看到這閃耀星星的聚集。對於歷史，須時時瞇起眼睛詳細注視，否則會有失去其本質的可能。但是對於包浩斯，我建議應該如同眺望銀河般地遠望，才能扼要地掌握其整體外觀的姿態。

總而言之，在現代主義的框架中，所謂設計的概念是以包浩斯為開端，成就了一個非常純粹的型態。

二十世紀後葉的設計

由於約翰‧拉斯金、威廉‧摩里斯的播種，二十世紀初藝術運動的耕作，結果使包浩斯的設計形式得以在德國的土地上生根，也造就了簡潔形式的兩位頂尖設計師。設計所提出的思維方式實在可以廣泛地延伸到全世界，只要人們藉由創作與溝通來認識生活的品質，在各個多樣的文化面中，都可伸展出相當茂盛的枝葉。

但於二十世紀後葉，設計應該開花的當時，世界因經濟力量而加速前進，拜之所賜，設計也受到經濟的強力牽引。原本不論是拉斯金、摩里斯或是包浩斯，在其設計思想的背景後，都多少沾有社會主義的色彩。拉斯金、摩里斯對於機械生產的產品直接關係到受控於經濟一事感到嫌惡，包浩斯是在威瑪的社會主義政府手中誕生的，也可說是社會民主主義風潮助長了包浩斯的思想。也就是說，設計的概念多

少都有以理想主義式的社會倫理爲前提的脈絡，當其愈純粹，在這經濟原理相當強力的磁場上貫徹其理想的力量就愈薄弱。

經濟的原理相當明白。爲了使生活在近代社會的人們朝向消費化，陸續地生產出新的製品。另外，爲了使新製品能成爲消費欲望的對象，媒體漸漸多樣化，廣告傳播也大大地進化。設計已被完美地應用在經濟發展的潮流中。

規格化、大量生產

爲了能更清楚描繪出當時的情況，我們對當時的狀況具體地回顧一下。首先，戰後日本的產品設計進展又如何？據說，剛視察完歐美歸國的松下幸之助，在一降落日本的機場時便說：「這是設計的時代啊！」當然這不能視爲理想主義式的設計源流。這是戰後日本企業家極欲追求高度成長，而對設計所發表的坦率言語。豐饒的生活，也只有在與世界和經濟力並駕齊驅中才能實現。當時的日本，即對如此的遠景深信不疑。眼前是正待明日綻放光芒的產業，以及其中擔當重任的勤勉勞動

者。日本的產品設計在高度成長的同時，也融入產業發展中，並被視為支撐規格化大量生產品質背後的支柱，持續成長的要件之一。

此外，在現代主義的影響下，日本時常摸索其獨自的設計思想。如同歐美的現代主義，每次被放進所謂日本文化的胃裡時，會發出打嗝聲般。何謂「日本式的東西」？這樣的疑問頻繁地出現在日本的近代設計史中。西式的物品、思想，經常與日本的原創性對峙，這種情形是日本明治維新以來，日本文化上的創傷。在如此狀況下，從民眾生活中所產生的日常工藝裡，發掘出日本產品設計原貌的「民藝」運動，即擁有單一思維的簡潔，具備能與西洋現代主義對峙的獨特美學。這並非短時間的「計畫」，而是生活，也就是「流動時間的累積」必然產生琢磨出物品形態的想法。從傳統發展到藝術形態，就想法上來說是頗具說服力的。然而因戰後美國文化流入，而引起混亂的社會狀況下，就很難去說這樣的想法曾獲得正確的理解。設計是從生活中產生的感受性。因此當戰後的日本生活文化要孕育此感受性，就必須先吸收歐美的生活文化，並置於自家的藥櫃中，使高度的生活意識能夠預先成熟。在

戰後致力於經濟加速的日本經濟文化下，這絕非是容易的事。

此外，戰後日本設計界的各個領導者，爲使現代主義經由自己的感覺，滲透到日本的生活文化中，便透過個人的活動或運用專業的協會組織，來展開旺盛的活動。奧運或萬國博覽會就是賦予這樣動機的活動。設計者身爲文化的牽引車，扮演著透過展覽會或著作來使社會覺醒，且面對現代主義的角色。結果日本的設計在某些部分、某些層面，的確產生相當高的水準，但若整體來檢視，這未必是由日本產業所達成的設計品質。此處即爲日本設計特殊的兩面性。

若仔細注視日本的產業設計，即可發現其並非以生活文化爲方向，而是很明顯地朝向經濟的方向。從戰敗後的打擊中重新站起，將火力全集中在復興國力上的日本，目標即是經濟的興隆，而不是生活意識的成熟。並非在意味道的好壞，而是是否能夠填飽肚子。這種立足於產業而不是文化的日本價值觀，縱橫二十世紀後葉，且默默發揮其影響力，至今依然如同低音伴奏般，在社會的基層裡沉敲響著。

俯瞰當今日本的產品設計，除了一部份以外，大多有著大製造商以規格化、大

量生產爲前提的觀點爲背景。戰後日本產業成爲世界製品的工廠，反而分裂了產業設計與文化設計。通常即使入口有兩處，內部往往是相通的，但不可思議的，這樣的情況在日本卻是內部互不相通。設計者的個性在產業設計中受到抑制，只正確地反映出計畫、生產、販賣物品的企業家意志或戰略。當正面發揮其機能時，素材、技術就會同時符合生活的需求，成爲完美合理的設計；反之，如果是負面的話，則會成爲迎合市場厚顏的設計。被評定爲「Japan As Number One」（做爲第一的日本）的日本企業組織力，將設計置於企業內部，實現工程與設計的密切連結，縝密管理規格化、大量生產，且達成高水準的製品品質，來呈現給全世界。一時引起了全世界的信賴，獲得成功的日本企業製品設計背後有著上述的背景。

改變造型與主體性

若將目光轉移到美國，那又是怎樣的情況呢？倖免於二次世界大戰，從歐洲逃亡到美國且定居下來的現代設計先驅者，將其思想整套引進美國。華特‧葛羅俾斯

被哈佛大學招聘，密斯‧凡德羅（Ludwig Mies van der Rohe，一八八六～一九六九，出生德國，包浩斯第三任校長，現代主義前導建築家）被伊利諾工科大學招聘，莫荷里納基在芝加哥設立新包浩斯，各自傳承了獨自的設計思想。美國在建築或產品設計的領域上，能夠突飛猛進的背後，是因為有這股歐洲式的、包浩斯思潮的流入。

但不同於社會民主主義式包浩斯思維的是，美國的設計是支撐經濟發展行銷策略的一環，更綻放出燦爛的色彩。總之，就是與市場分析或經營戰略緊密結合，以非常實用的形式進化。在一九三○年代，美國興起「流線型」的流行，是各個設計引領產品風格差異性的開端，之後開始與產業技術的進化，一同以猛烈的速度顯現出其表層設計的差異性，至今也影響全世界且持續發展著。在美國帶領著世界經濟的情況下，如此現實的設計觀，也可說影響了歐洲或日本。關於美國經濟賦予設計的「思想」，一言以敝之，就是「作為經營資源的設計運用」。早看穿消費欲望會被「新奇性」所左右的企業家們，則以「改變造型」這樣的方式來重用設計。

新造型的登場，會使已知的製品轉而老化、變容成為舊物。憑著「今日的製

品，明日就顯得老舊」這樣的戰略，賦予消費動機的目的來持續訂定計畫，設計就是回應此計畫的角色，且持續地改變製品的外觀。之後，在世界的各個角落裡，汽車、影音器材、照明器具、家具、生活雜貨、包裝等等，都經由改變造型來主張自己的存在，左右消費者的消費欲望。

此外，當歐洲人創造出「品牌」，發現可以有效地成為市場上的價值保存方法時，便使其有效地發揮在設計上。談到經營資源，通常指的是「人才」、「設備」、「資金」，但近來則還要再加上「情報」這一項。一般人所知道的「企業形象」、「商標」也包含在「情報」裡。基於寄予企業經營這樣戰略性的解釋，使CI企業識別形象（Corporate Identification）、品牌管理（Brand Management）更巧妙地進化的也是美國。

歐洲的設計又如何呢？在歐洲則由兩個戰敗國牽引著設計，一個是德國，另一

個是義大利。當包浩斯關閉時，教授們雖都離開了美國，但透過這些經歷過包浩斯的人們，其思想也被傳承且深化。

在德國，包浩斯即擔任這樣的角色。校長馬克斯‧比爾（Max Bill，一九〇八〜一九九四，瑞士人，西德烏爾姆設計學院創辦人，對後來的平面設計家有著重大的影響）提出「外界環境形成」的概念，預測設計是會朝著環境前進的思想。烏爾姆（Ulm）造型大學的理念，則明確地表現在課程當中。課程中有建築、環境、產品造型、視覺傳達、情報等各種領域，如果說這是特定的專門領域，那麼似乎可進一步地說，設計是定位在這些領域的綜合體上。課程中不單單只有處理色彩或造型的知識與訓練，也網羅了哲學、情報美學、人體工學、數學、控制論以及各科學的基礎等等。這已經不是工藝或美術領域中的教育構想，應該可以評定為橫跨各科學的「綜合性人類學」或者是「綜合造型科學」。內容是思考對環境全體具有影響力的「設計者」，在其存在的背景裡，該如何定位其思想或知識體系後的軌跡，傳達從包浩斯到烏爾姆這當中深入的設計概念。

而另一敗戰國——義大利又如何呢？以拉丁式的樂天性來發展近代設計的義大利設計，與思索性的德國呈現對比。如同恩佐·馬利（Enzo Mari，一九三二年生於義大利，居於米蘭的設計師家、藝術家。）談到：「小時候就覺得米開朗基羅或達文西似乎就在我身旁似的。」義大利設計的世界，確實是自由且緩慢地伸出其具獨創性觸角的，其寬宏的活力也反射出設計的另一種魅力。並且，取代大量生產，在較小規模的工業生產中，以高精密度來實現創意或造型，具體將專家的手藝引入工程的一部份。義大利的設計同時實現了獨創性與高品質，逐漸獲得好評。

細看歐洲的設計，在看到每個設計師獨特性的同時，也感受到手工製作的餘韻。這大概是設計者的專業意識中，也引進了專業者的派系吧！在包浩斯時也曾採行「教授」與「工藝專家」共同搭配授課的經歷，苦經一番修練的美術工藝者的手藝，就蘊藏在歐洲製品的根基中。當正面發揮此機能時，則成為自由豁達且獨樹一格的設計；反之，如負面地發揮作用的話，則成為過度尊崇個人色彩的設計。

如此兼具個人才能與專業品質的優秀製品，在市場上便能獲得優勢，也就是

DESIGN OF DESIGN

「好評」，並成為特別的「價值」被永久保存。這也可說是加速了對「品牌」這勢力的社會認知。一個能保證製品品質與出身的商標，對市場漸漸擁有影響力，同時也成為方法論之一，而被磨練且逐漸成長。此時當然也鮮明地投影出，來自於對高層次流行領域嗜好性的影響，「奧利維特」（Olivetti）或「亞勒士」（Alessi）等工業製品，也自覺到「品牌」設計的潛力。總之，設計的潛力在此發揮了很大的作用。這種想法最後在美國也被視為行銷的一環並且致力研究，如同之前所述，在製品、設計、企業形象管理及廣告戰略的設計上皆發揮其力量。

若要執筆寫關於歐洲的設計一定不勝枚舉。談到北歐、法國、英國、荷蘭等充滿魅力的設計話題必永無止盡，所以在此跳過，待有其他機會談論時再繼續進行話題。日本、美國、歐洲受到各自的經歷、文化背景及其經濟青春期的影響，設計在各國的社會中，設計機能與形態也隨之而異。但在經濟支配力增強的二十世紀後葉，全世界不論何處，都是以「經濟」為主要動力來發展。人們越來越期待設計能提供「品質」、「新奇」、「創意」，而設計也予以回應。

後現代主義的詼諧

個人電腦急速普遍化之後，時代也隨之邁向孕育新經濟文化的搖籃期，在黎明來臨之前，設計也意外的迷失了方向。

八〇年代，設計界出現了「後現代主義」這樣的名詞，掀起了一股以建築、室內設計與產品設計為中心的流行現象。在義大利迅速竄紅，且瞬間蔓延到先進世界。就如同這名詞的字面所示，在思想上，給人有一種新時代與現代主義相互衝突的看法。在二十一世紀的今天，若從較廣的觀點來看，後現代主義不能算是設計史上的轉捩點。這只是一時被現代主義所喚起的思潮，在世代傳承的過程中，所造成的一時混亂。若仔細觀察，這也可說是象徵著服膺現代主義的設計者，世代中的衰老現象。

在如此的社會現況下，伴隨著情報或製品的新穎，人們會漸漸偏好某些事物，也漸漸害怕自己會「跟不上時代」。

若從造型的趨勢來說，這很明顯是個結構迷你的記號體系，如同式樣般的東西。看到穿著過氣服飾的照片我們會覺得滑稽，這是社會全體虛構的流行框架互動下所產生的結果。從二十一世紀的今天眺望後現代主義，也具有同樣的詼諧效果。這也許就像流線型風格的復古情形一般。但是值得注意的是，主導此運動的設計家，就是在現代主義潮流中，以奧利維特（Olivetti）公司的產品或CI設計獲得優秀實績的設計家艾托爾・索特薩斯（Ettore Sottsass，一九一七年出生澳洲，義大利名設計師）。與流線型潮流不同的是，設計家本身並不迷戀於造型，設計家藉由自身的經驗來看清楚後現代主義的可能性與界線，有把握地架構一個虛構的記號體系，並且把玩設計於其中。另一方面，接受設計的人們也是在瞭解這設計的虛構性後，才漸漸地接受。其中所產生的某種成熟或「老練」也不容忽視。悠遊於設計中的設計家與知悉此情形且接受的人們出現，這是一九八○年代設計所發生的新狀況。

但我並不認為這是在象徵設計界中「一個世代老化」的現象，因為這是一個對現代主義已經厭倦的設計家與錯過情報的人們，共同演出的詼諧世界，且從中可以

感受到，已經厭倦再對現代主義投入完全熱情的世代其「成熟的達觀境界」。

總而言之，充滿後現代主義的遊戲性造型，有著老一輩設計家精練的玩笑，是狂愛設計放蕩的時代。世界對此應當嘲笑且拒絕接受，但唯獨把「經濟」認真地活用於市場，且提供超過所需的消費量，並使其蔓延到全世界，連年輕一輩的設計家也一時被玩弄了。甚至被評論過這是現代主義與新時代的互相矛盾。那就是後現代主義的迷失、困惑與悲哀。

從這樣的事件中，我們應該注意到現代主義尚未結束的事實。即使失去了剛誕生時的震撼力，但現代主義的存在是不會被流行或樣式所取代的。即使有某個世代的設計家一直疲於探究，而有著如同諷刺詩文般那一幕的發生，但如果透過製作上的實踐來認識生活的品質，這樣的知性就是使現代主義進化、成長的本質能量。尤其是在接觸此思想的年輕世代中，會有設計家的誕生，在工作上超越對主流派厭倦的老一輩世代，且能更自由地運用這個新流行。

DESIGN OF DESIGN

電腦科技與設計

那現今設計的狀況又是如何呢?今天,社會正因情報科技的顯著進步,而遭受到極大的動亂。電腦理所當然的帶來人類能力的躍進,愈去想像則愈感到戲劇性。

對於這潛在於未來環境的變化,這世界未免過於敏感且反應過度。這就像是當火箭連月亮都到達不了,而人們就已經忙碌於銀河間移動的準備與擔憂。

東、西方之間的冷戰已結束,世界的經濟力早已依循彼此間的默契在運轉。在這經濟力佔了大半價值觀的世界上,人們認為對預想的環境變化迅速採取反應與對應,才是擔保未來經濟力的上上之策。曾經,人們確信與歷史產業革命匹敵的典型改革,為了能趕上公車前往下一個新的場所,「電腦教育之前」會因而不斷地在自己的頭腦裡鞭策。

人們為了率先比其他人更先得到電腦科技所帶來的財產,無暇品嚐其所帶來本質上的豐饒或恩惠,便又開始去尋找財富的任何可能性,往前似乎會傾倒,好不容易不至於跌倒,而又往前邁出了一步,實在是處於不安定且多壓的狀況中。

人們似乎認為技術的進步是不應該被批判的。或許現代人下意識都存在著某種強迫觀念，認為那些曾經反抗產業革命或機械文明的人們，已經到了沒有先見之明且吃冷飯的地步。因此，或許任誰都應該感受到不合適，但就是很難說出口。也許只要是對科技發牢騷的人都會被認為落伍。社會也會毫不留情地裁掉那些跟不上時代的人。

其實，若不怕招來誤解而有話直說的話，科技的進化應該要慢一點且謹慎一點。多花費一點時間，經過在反覆修正錯誤的過程中求得更成熟，這樣會更理想。

奔波於過度的競爭中，且於不安定的基盤上建構不安定的體制，在如此反覆所進化的各基礎體制下，以不確實且容易瓦解的體質往前邁進，更無法止住前進而相當疲憊。今天，人們身處於如此不健全的科技環境中，日益招致壓力。科技早已遠遠超過一個人所能掌握的知識全體絕對量且持續增值，其盡頭是朦朧看不清楚的。為應付此狀況的思想或教育，時常跟不上腳步，無意義的作品或傳達都是不美的。

電腦不是「道具」，而是「素材」。如此評論的是麻省理工學院（Massachusetts

Institute of Technology）的前田・約翰（John Maeda，一九六六年生於西雅圖，設計家、藝術家、電腦科學家）。這句話表達出，不是將軟體囫圇吞下後去操作電腦，而是暗示我們必須更精密地去深思，藉由數字所構築的新素材到底能開拓怎樣的知識世界。我認為這樣的指摘相當令人尊敬。為了使有些素材能成為優良的素材，首先必須具備使素材特性單純到不能再單純的過程。黏土基於其可雕塑造型，是蘊含無限可塑性的素材，但畢竟黏土的可塑性與黏土這素材的成熟性並非毫無關係。若黏土中藏有釘子或金屬，人們也無法肆無忌憚地去捏黏土。我們正以佈滿血跡的雙手在捏著黏土。

實在很難想像在這樣不合理的情況下所產生的東西能讓我們的生活充裕。

現今的設計，擔任著將科技所帶來的「新奇果實」介紹給社會的角色，此處即顯現出一種扭曲。因為已習慣致力於使「今日的製品，明日就顯得老舊」，且在好奇的餐桌上提供「新奇果實」的設計，為了更迎合新科技的喜好，甚至有變本加厲的傾向。

預見現代主義的未來

剛才聊到了熱衷於改變造型手法的設計、依循新科技的設計等話題，但設計並不是就此成了科技的僕人。雖有這樣的傾向，但設計也是賦予物品形狀的理性指針，孜孜不倦地完成了許多優秀的工作。設計營運中含在著「形與機能的探究」的理想主義思想的遺傳因子，靠經濟能源來營運的同時，也維持著如同嚴肅的修行者般的一面。在產業社會中，去計畫最適合的物品或環境，也扮演了理性、合理的指南的角色。當科技的進步一再顯示出產品或溝通新的可能性時，設計也都不倦怠地找尋其最合適的答案。我現在是在從紐約飛往宜諾斯艾利斯 (阿根廷) 的飛機上寫這稿子，加上飛機本身安全性的進步，機內的居住性或座位的舒適等，才能以不懈的設計成果來評價。從正在敲打著鍵盤外型簡潔的個人電腦，也可以充分感受到設計在產品中所扮演的思想性角色。總之，設計作為現代主義的成果之一，在今日的生活中確實紮根了。

另外，不僅只有科技所帶來的新狀況，今天的設計家們也開始發覺到，在早已

司空見慣的日常生活中，也蘊藏著無數設計的可能性。不是只有製作出新奇的東西才有創造性，將習以為常的物品視為一個未知物，作為能夠再發現的一種感受，同樣也是種創造性。我們的生活周遭有許多蘊藏了無數文化累積而成的物品，但我們毫無察覺其價值。將這些事物視為未使用的資源來加以活用，以及從無到有的能力，同樣都是具有創造性的。在我們的腳下也埋藏有我們尚未開採的礦脈，如同整數中的小數般，其看法是無限的，且往往未被發覺。「豐富認識」能對這感到自覺且使活性化，這與豐富物品和人類之間的關係互相聯繫。並非只有嶄新的外型或素材才讓人感到新奇，陸續從看似平凡的生活細節中，挖掘出細膩且令人驚訝的獨創性，才是設計。傳承現代主義的遺產且邁向新世紀的設計家們，也漸漸意識到這部分。

就溝通的領域來說也是相同的。在混亂狀況中也要一再實地觀察狀況後，才能產生足以令人信賴的方針。如情報建築家理查・伍爾曼（Richard Saul Wurman，一九三六年生，情報建築的先驅）所指出，今天，我們都漸漸地理解到，並不是新科技取代舊物品，

而是「舊」接受「新」，結果就是消費者的選擇項目增加了。此時我們需要的不是去依賴「新」，而是冷靜地去分析手上的選擇項目。例如在電子商務的市場上，新開業的公司若只是經過慎重分析以往舊有的公司而加入市場的話，是無法獲得成功的。若沒有報紙也不會有網路，電子郵件與手機的普及，也不會減少郵寄物品的數量。

也就是說，媒體增加且複合化，溝通的管道也漸漸多元化。所謂的傳達設計（Communication Design）就是合理地整理這些媒體的感受性。以往媒體所培養出來的感覺，並不會因為新媒體的出現而變得無用。而由某一個媒介所培育出來的溝通意識（Communication Sense），會被其他的媒體所應用。總之不偏重於任何一方，橫跨這兩方的視野、靈活運用這兩方的專業，才是有設計。設計並不從屬於媒體，而是扮演探測媒體本質的角色。當媒體愈錯綜複雜，就愈能明確地看出設計的真正價值。

此外，從更深入挖掘出科技與溝通關係的視點，可以延伸出以下的構想。這不是出現在螢幕上那些琳琅滿目的網頁上，可以獲得的粗糙情報；而是我們開始去修

正那些動員各種感覺來感受的情報，其「質」的複雜與其內涵。那樣的象徵事例，就是在研究虛擬實境（Virtual Reality）的認知科學領域裡，視聽覺以外的「觸覺」感受力，也就是以觸覺為中心，細膩的各種感覺在近年來相當受到注目。總之，尖端科技開始重視起人類非常敏感的感覺。回歸到，無論是人、是環境、或相等的物質，人類所感受到的舒適感與滿足感，在透過多樣的感官與世界交流方面，去如何品嚐與愛惜。關於這點，設計與科技、或是設計與科學，都是朝著同一個方向。我的領域雖是傳達（Communication），但我的理想並不是以強而有力的視覺藝術來吸引人們的眼光，而是要有能滲入到五個感官般的滲透力。這是不會被人容易察覺到其存在的傳達，其所成就的，會是縝密、精密、且強而有力的傳達。

雖然稍微繞了點遠路，我們終於到達現今所在之處。我們就在這樣的場所思考設計與進行設計。設計並非只有製造的技術，這也可以從回顧歷史之中得到確認。或許我們應該說，設計是豎起耳朵、聚精會神地從生活當中發現新疑問這樣的行為。有人類的生存才能造就環境，在我們冷靜觀察的視線彼端，既有科技的未來，

也有設計的未來。在他們緩慢地彼此交錯的周圍，我們應該能夠預見現代主義及其未來。

第二章　RE-DESIGN——二十一世紀日常用品再設計

將日常生活未知化

何謂「RE-DESIGN」？簡單來說，就是重新設計的意思。回到原點，重新審視我們周遭的設計，以最平易近人的方式，來探索設計的真實性。從無到有，當然是創造；但將已知的事物未知化，也是一種創造。如同在前一章結尾時所提到，若要為設計下定義，我也漸漸地覺得，或許後者比較貼切吧！

在九○年代，約十年的時間當中，在我的思緒裡漸漸形成了「RE-DESIGN」這樣的概念。接著透過新MACARONI（意為通心麵，義大利語）設計展的展開，推敲適合「米」這商品形象的設計並試作其包裝，想像「日常用品」其另一個不同的風貌等等，我也實際進行了許多實踐這個概念的計畫。在那過程中，我接觸到很多人對設計的看法，在此將一併做個整理。

藝術與設計

我們生活環境中所有具體的物品，舉凡房子或床或浴缸，還有牙刷等等東西，全都是由顏色、形狀、質材等基本要素構成，這些造型都該歸屬於一個組織，一個清晰且合理的意識。這樣的構想，就是所謂現代主義的基本。然後經由這些合理的製作物，來探索人類精神普遍性的平衡或協調，這就是廣義的設計思考。換句話說，將人類生活或生存的意義，透過製作的過程來解釋的意圖，這就是設計。此外，藝術也常被認爲是爲了發現新人類精神的一種行爲。這兩者皆使用了「造型」，而所謂的造型，就是有效地利用感官去捕捉對象。因此也就常被問到，到底藝術與設計哪裡不同呢？但我不覺得將藝術與設計結合或分離會有任何意義，因此不打算在此詳述那個定義。爲了能使讀者對設計的概念，或對「RE-DESIGN」計畫的某個面貌更能彙整掌握，因此只先稍微提示這兩者的差異。

藝術是個人在面對社會時，個人的意志表達，其發生的根源也相當具個體性。

因此，也只有藝術家自己本身，才能夠掌握其藝術發生的根源。這就是藝術孤傲與

其直率之處。當然，對於其所呈現出的表現，可以有相當多的詮釋。可以有趣地解釋、鑑賞或是評論，甚至也可以如同展覽般彙集，以作為智慧性的資源來活用。這都是與藝術家以外的第三者，藝術交流的方法。

另一方面，設計基本上沒有自我表現的動機，其起端也是出於社會一方。社會上多數的人們發現了共有的問題，而解決問題的過程裡，即包含設計的本質。過程中會產生人類能夠共同感受到的價值觀或精神，在共有中所發生的感動，就是設計的魅力所在！

「RE-DESIGN」此字彙中，含有預先以社會上共有、認知的情形為主題的意思。總之，這「日常用品」的主題設定並不奇異，而是對處理人類所「共有」價值的設計概念，來進行重新檢證的一個最自然、最貼切的方法。

RE-DESIGN展

二〇〇〇年四月，我籌備了一個叫做「RE-DESIGN——二十一世紀日常用品再設計」名字稍微長了點的展覽。這也是為了紀念紙業公司——「竹尾」紙業一百年，所舉辦的展覽會。而實際上在這展覽會中，同時籌備了兩個展覽：一個是將焦點放在Fine Paper（色彩或質地都很豐富的紙）與平面設計共同編織歷史中的「紙與設計」展；另一個就是展望紙與設計之不久將來的「RE-DESIGN——二十一世紀日常用品再設計」展。

在RE-DESIGN展中，具體來說，我獲得三十二名來自日本的創作者，針對生活周遭的物品，比如說是衛生紙或火柴等等相當日常性的用品，重新設計提案。這展覽委託這些活躍於建築、平面設計、商品、廣告、照明、時尚、攝影、藝術、寫作等等的領域，且對於工作都掌握相當明確的觀點或主張、工作於第一線的創作者。

他們都各自擔任一個RE-DESIGN的課題，全部的提案皆以原型（Prototype）來製作，成為能跟原來的東西比對的形式。各個創作者的主題，基本上是由我這邊來訂

定的。

這樣的企劃很容易被誤認為是詼諧的或是不正經。當然我不打算排除「笑柄」，但也不以其為目的。這是一個本質上相當嚴肅的企劃。打個比方來說，打網球的我，在面對各個好手時，在這場激戰中發球，結果得到更猛烈的回擊。這發球就是我向設計所發出的疑問，這疑問的不成熟獲得到彌補，更進一步，含有創意性回覆的新問題，一個接著一個地被打了回來。

另外，為避免招致誤解，在此補充一下，RE-DESIGN展是重新審視既存設計的展覽，但並不是藉由各個優秀的設計師之手來改良設計的提案。日常用品是一個經過長久歷史、千錘百鍊而成的成熟設計群，這是一個令當代相當振奮且短時間內無法超越的東西。此外，所有被提案出來的設計，都有一個明確的設計理念，在想法上與原本的設計有很明顯的差異。應該說，在這差異中，含有人們提出設計概念且表現，並指出相當重要的東西。此企劃就是一個在差異中發現設計的展覽，我在一連串作業中獲益良多，在此將一一回顧並介紹。

坂茂與衛生紙

建築家坂茂的主題是「衛生紙」。坂茂以「紙管」建築聞名全世界。坂茂將紙管用於建築上，其實有他很明確的理由。其中之一是，他發現乍看下質料很脆弱的紙管，其實擁有能使用於恆久建築的強度與耐久性。然後更重要的是，紙管以極簡單又成本低廉的設備就可以生產，以其作爲建築素材的靈活性，相當令人注目。由於生產設備的負擔很輕，因此就不太需要愼選生產的場所。還有，全球已清楚訂有一個基準，因此可以相同的基準來生產供應，再加上紙是可以再回收利用的，廢棄的紙隨時都可以再回收利用，坂茂就是注意到紙中潛在有相當多對於世界非常重要的幾個要素。

在阪神大地震時，坂茂使用這紙管替受災戶設計了臨時住宅、教堂。在盧安達的難民營時，替聯合國的「難民高級專員事務所」工作，將紙管活用於難民用防空洞的結構材料中。在盧安達，若防空洞使用木材，會造成森林資源的枯竭。如建造出太高級的東西，則會造成人民定居下來。因此，將防空洞做成像簡易帳棚式般的

上圖：阪神大震災的臨時住宅　攝影・作間敬信
下圖：德國漢諾威萬國博覽會日本館模型　攝影・傍島利浩

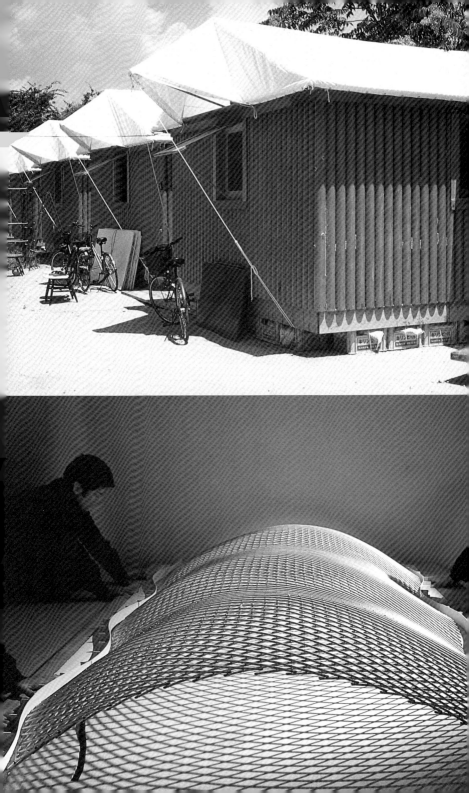

構造體，紙管好像是最適合的了。此外，二○○○年德國漢諾威萬國博覽會的日本館，也是坂茂用紙管來建造的建築。這是一個以紙管來完成，高約數十公尺的巨大弓形空間。考慮到展覽會館場地的假設性，以使用完後馬上可以丟棄的概念為出發點。這兩件案子都是既不浪費資源，也讓人感受到是以普遍、合理性的構想，來使這必要的建築具體呈現明確的觀點。在這樣構想背景下工作的建築家，此次就將目光放在衛生紙上。

坂茂重新再設計的衛生紙就如同照片所示。中間的芯是四角形。這四角形的紙管被用於捲筒衛生紙。由於中間的芯是四角形，因此，當然衛生紙也是以四角形的方式被捲上去。

在將裝有這四角形紙管的器具抽出來使用時，一定會產生阻力，而發出「喀噠──喀噠──」的聲音。若是平常的圓筒狀，則只要輕輕一拉，就可以很滑順地捲下紙張來使用。這是一個非必須的設計，因為四角形的衛生紙捲筒會產生阻力。這緩慢的阻力產生了具有「節省資源」的機能，節約能源的信息也就從此發生。另

外，由於圓形的捲筒衛生紙在排列時，會產生很大的間隙，但是四角形捲筒的話，就會減小這縫隙，在搬運或收藏時也可以節省空間。

就這樣，只是將中間的芯改成四角形，就發生如此戲劇性的變化。當然這並不是要將世界上的捲筒衛生紙都改成四角形的提案。而是希望大家注意這「四角形捲筒衛生紙」所代表的「批評性」。從生活的立場來看，設計也具有文明批評。這並非今天才發跡，若追溯設計的想法、感受方法的發生，其本身就具批評性。捲筒衛生紙的芯有圓形與四角形。若大家能從這差異中感受到那個實際的批評性，那我就覺得太光榮了。

佐藤雅彥與出入境章

佐藤雅彥是一名指導無數廣告的導演，『IQ』遊戲的創始者，也是電影『KINO』的導演。另外，還是慶應義塾大學的教授，教授相當多受學生歡迎的課程。更為兒童節目創作了『丸子三兄弟』這首歌而一炮而紅，證明了很多小朋友受到此首歌曲

的影響。因為相當熟練於冷靜地探究潛藏於溝通的法則與活用其成果，而活躍於各領域。

電影『KINO』是映像的短篇集，其中有一篇主題為〈人類奧賽羅〉（奧賽羅，即為莎士比亞的悲劇《Othello》）。在公車站牌有三個男人面向右邊排隊著，這時走來第四位男生，可是這位男生不知道為什麼，在排隊時卻面向相反的方向。原本站在隊伍中最右邊第一位男生，在發現後也跟著面向了左邊。最後連站在中間的兩位男生也發現不對勁，而被迫緩緩地改變方向面向左邊。最後，原本排隊的順序都變相反了。這是一部相當詼諧的短篇映像，表現出人類心理作用中的「奧賽羅」現象。佐藤雅彥經常研究像「溝通的種子」那樣東西的存在。假設將圍繞在人類心中的那顆種子所發生的小小行動，稱為「感動的芽」，則勢必不能錯過這發芽的原理。在佐藤雅彥的所有活動中，都有這般犀銳的觀察力與活用那些原理的精密感受力。

委託給佐藤雅彥的主題，是要蓋在護照上的「出入境章」。日本的出入境章，基本上是以「圓形與四角形」來區分出境與入境的差異。是非常簡單明瞭的構想。就

目前這樣的區分，其實已經非常適當，但是我提出了「是否能再讓它看起來更教人感到賞心悅目」的問題來商量。結果就完成了如同照片中的設計。出境是面向左邊，而入境是面向右邊的客機形狀。這樣的構想，就像給了蓋印的手續一道溝通管道般，正如在含有溝通的種子中，透過接觸在這些人們的心中陸續發芽。換句話說，凡是看到這印章的人，想必會因為這個意料之外的設計，而不由自主地發出「啊！」的聲音，心情不禁為之動搖，結果腦海裡就蹦出了個驚嘆號，這是個使人開懷的、充滿好感的驚嘆號。

假設在一天中，初次來到日本的外國人有五萬人，當這印章被用於國際機場時，則每天都會產生出五萬個開懷的驚嘆號吧！也就是說每天都會產生五萬個「哦！日本還真不簡單呢！」如此般對日本的正面認識。若將這樣的效果使用於其他媒體上，那就糟糕了。電視廣告是無法那麼簡單地讓每一位初次來到日本的外國人，在不知不覺中感到「啊～！日本還不錯嘛！」，因為沒有哪一個媒體是可以挑選區分出訪日的外國人，而特別給予傳遞訊息的。

佐藤雅彥・出入境章

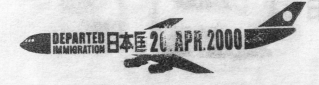

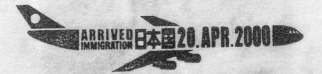

我曾聽說過，有人在入境某國於通關處拿回護照時，官員對他說「生日快樂」的事情。也就是說，那位官員在檢查護照時，發現到那天剛好是那個人的生日。當然這位官員也可以不發一語就將護照歸還，但是他卻說了「生日快樂」。就因為這樣，那個人就喜歡上那個國家了。

總之，在這小小的地方裡，溝通的種子在沈睡。佐藤雅彥的印章，對那種子的存在及發芽的方法有著具體的啓發。就電子媒體的可能性而言，我們即使沈迷於夢想的事，也不會稍微把實踐日常溝通的形勢拋在腦後，而為了避免在不諳溝通的道路中迷失，我有提供寶貴暗示的想法。

另外，我也獲得了佐藤雅彥對於這印章的意見。總之，最初在接受到這樣的指示時，我認為帶點「Welcome」感覺的印章也不錯，製作一個能帶給人們活力充沛般的印章。但想了想後，又覺得現狀般中立的感覺不也很好。因為，我們身邊實在充斥太多的設計了。現在的設計就很恰當，也沒有多餘的設計。如果在奇怪的地方下太多力道，搞不好會變得不三不四。因此，維持現狀或許會比較實際吧！

隈研吾與殺蟬屋

隈研吾是位頭腦派的建築家，但是世上被稱為「頭腦派」的建築家，都是以用「腦」的概念來解說自己的建築觀點為第一要務。若說隈研吾用怎樣的頭腦在怎樣的地方，就是他對以建築師的名義來建造出過於華麗的建築，感到「羞恥」。反而是以細膩的態度、用縝密的頭腦，將良質與精緻導入建築中。總之，要如何去駕馭、抑制具紀念性的建築物會產生權威的宿命，或是藉由個性的、唯美建築的造型來實現自己的欲望，可說是衡量現代建築家本質的重點，而隈研吾在這點上，往往表現得相當灑脫。他在駕馭或抑制的形式上也不同，有時候會故意隱藏纖細而呈現出與眾不同的物體：有時候透過建築來試著減輕存在的價值：有時候又嘗試設計出無法清楚看出形態的建築。

確實，就如同佐藤雅彥所說，答案出來後再慎重與誠意地回頭稍微修正，也是將法則導入實用，而能夠實際運用精密感受力的一部分。

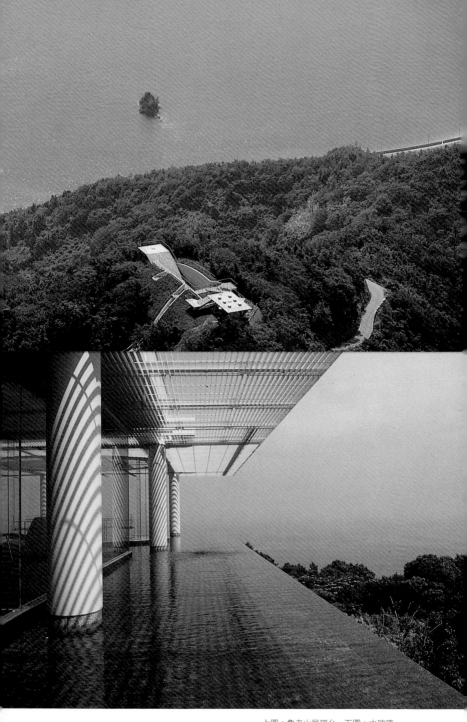

上圖：龜老山展望台　下圖：水玻璃

隈研吾・殺蟑屋

何謂使建築消失，可以舉下列的例子來說明。其代表的案例，就是在可以眺望瀨戶內海的地方所設置的「龜老山展望台」。這雖然實現了能夠從山頂來眺望景色的功能，但是這展望台本身是個如果不坐直昇機從上空凝視的話就看不到的建築。也就是說，即使從半山腰往上看，也只能看到山而已。原本這是將山頂削成平台後在上面設計的展望台，但是展望台完工後又種了很多樹木，雖然實現了展望的機能，但是從別的地方卻看不到這建築，彷彿消失了一般。

限研吾的代表作之一，就是位於熱海，一個名字為「水玻璃」的旅館，位在面向海邊的山崖邊，若不是船出海後再用望遠鏡來眺望，還真看不到這建築的外觀。此外，屋簷上積了水的「水屋頂」，環繞著這玻璃建築四周圍，室內射出來的光線，透過水面更直接投射到遠方的太平洋海面上，具有這樣的力學視覺效果。也就是說，這是個只有由內往外眺望的設計，幾乎完全忽視外觀的概念。

我們委託一直秉持著如此觀點來從事建築設計的限研吾，重新再設計「捕蟑器」。普通的捕蟑器為了捕獲蟑螂都設有陷阱。在入口的「擦腳處」把腳的油份給擦

掉，最後使走進這捕蟑器的蟑螂的腳被黏著劑黏住，因無法動彈而餓死在裡面。這種捕蟑器也可以設計成看似非常幸福的蟑螂家族的家。雖然那樣的設計看起來有點滑稽，但卻可以使人忘記這實際上是個殺生的行為，因此也大受消費者歡迎。實在是件一流的商品。

限研吾將這捕蟑器，設計成一捲管狀的膠帶。剪下一段適當長度的膠帶後，便組成一條四角形的管子。中間都是黏著劑的地方，宛如是條半透明的四角形且具黏著機能的隧道。每一個管狀之間的關節外側也有黏著性能，因此也能垂直地靠在牆壁上。這管狀基本上很細長，很方便裝在廚房等等很多縫隙的地方。

這是很適合現代的設計。也可以用機能優雅、設計精湛的器具來捕獲蟑螂。另外，雖然外型很迷你，但很清楚的這是個建築，也可成為瞭解限研吾這個建築家觀點的線索之一。否定了傳統的「房子」，而選擇了流動性的「管子」，這就是限研吾式的風格。

之前曾經為了「建築家們的MACARONI展」而委託限研吾設計一個虛構的通心

面出薫與火柴

麵。那時限研吾回答說：「若通心麵是構築性的，那義大利麵（Spaghetti）就是非構築性的。若用極端的講法就是：通心麵有形狀，而義大利麵沒有形狀。今天，建築應該成為沒有形狀的義大利麵。因此要如何解體MACARONI的構築性即為主題。其方法就是使兩者間的界線模糊化。」於是作了一個與義大利麵兩端相互連結般的通心麵提案。

建築家是個將自己的觀點明確地反映在工作上，且具有極為潔癖的職業。希望大家能夠就如同對待廚房周邊的日常事物般，好好地認識建築家、限研吾的工作。

這次的主題是可以擦出火花來的「火柴」。最近在家庭中，已經愈來愈少使用火柴。要點香菸，也都是用打火機。甚至連用火的機會都變少了。瓦斯爐還有火焰，但像電磁爐般的調理器具，也漸漸在家庭中普及。我想大家可能會覺得在這樣的時代裡，為何選擇「火柴」來當主題？總之，這是一個最切身的──「火」的設計。我

MATCHES FOR ANNIVERSARIES
FOR BIRTHDAY, FOR WEDDING
FOR SILVER WEDDING, FOR G
FOR ENGAGEMENT, FOR APPLI
FOR GRADUATION,
FOR COMING-ON-AGE
CEREMONY, FOR NEW YEAR

認爲這問題應該是照明家的專門範圍，因此將這個主題委託給照明設計家面出薰。

面出薰是負責有樂町「東京國際廣場」、仙台「MEDIA TAKE」等等，大型公共空間的照明計畫的照明設計家。總之，就是一位「光」的設計者，而不是照明器具的設計者。換句話說，也是一位同時設計光亮與黑暗的設計者。面出薰成立一個名爲「照明探偵團」的工作室，調查都市夜晚的照明而造成話題。根據照明探測團的報告，都市的街道上，能放出最強光的據說是自動販賣機。另外，便利商店的照明也異常的明亮。這麼說來，似乎可用這兩種照明來決定東京夜晚街道的印象。照明探偵團告訴我們，去察覺都市中的照明，才是都市設計的第一步。

面出薰對於火柴有這樣的構想。就是，在一個掉落下的樹枝一端塗上起火劑，目的是要讓小樹枝在落到地面回歸大地以前，還可以一邊想像著從祖先那裡繼承了火的生活，一邊將「火」置於手掌中。這個設計，意在懷念人類與火之間幾萬年的關係。仔細看這落下的樹枝形狀，其實是很美麗的。然而在平常繁忙的生活中，我們都忘了這美麗的存在。這個設計，喚起了我們對「自然、火、人」各別存在的印

DESIGN OF DESIGN

象。

將這設定爲「紀念日的火柴」，於紀念日、慶生會等，在蛋糕的蠟燭上點火時使用，想必會有相當的效果吧！活生生的火，果然還是具有強烈的象徵性。可能是因爲在火焰裡，可能巨大化且猛烈破壞的可能性，和創造的本質同時潛在。這火柴的設計有著非常大的想像力，卻被小心地構築。

津村耕佑與尿布

雖然這主題是紙尿布，但不是指嬰兒用的紙尿布。是給成人用，或者是老人用的紙尿布。據說，紙尿布是在一九六三年開始發售，於一九八三年採用了高分子的吸水材料，在攜帶性與接觸感上，都有很大的進步。雖然在機能方面已達到相當的水準，但還是有很多設想不足的地方。比如說，假如明天我變成無法自己控制排尿時，那勢必得要穿上這東西。一想起這種情景，就不由得悲從中來。穿上這東西去照鏡子，想必就會馬上了解吧！因爲鏡子中照映出似乎喪失了尊嚴的自己。其原因

津村耕佑・尿布

在於，那尿布跟嬰兒用的尿布是一樣的形狀。自己使用都那麼討厭了，讓父母親使用更令人感到悲傷。

這個主題我委託了服裝設計家——津村耕佑。津村耕佑創辦了一個「FINALHOME」的品牌，FINALHOME的概念就是要與我們日常所認識的服飾品牌有所區別。為了摸索衣服與人類間的新關係，實驗性地成立了這個品牌。舉一個這樣的衣服為例。

譬如，有一件在所有地方都縫有拉鍊的衣服。拉鍊拉下後，裡面是個口袋，可以裝下各種各樣的東西。當塞滿了被揉成一團的雜誌或報紙後，隨著衣服的變形，而提升了保暖機能。被揉成皺皺的報紙等，是具有保溫性的。據說只要塞對方法，也可以就這樣直接穿出去在戶外睡覺。當然這不是流浪漢裝。但是可以想像那樣的狀況，是具有機動性的。衣服的袖子也可透過拉鍊從肩頭穿脫，作為可拆式。實際上去做了以後發現，比想像中還更加讓人感到新鮮。人們對於衣服的意識漸漸在改變。FINALHOME嘗試挖掘衣服與人類之間關係的多樣性，這個舉動在世界上頗受好評與歡迎。

津村耕佑對於尿布的詮釋如圖（P.77）。基本上是做成短褲的樣式，也變得比較漂亮。這張照片並非是「使用前、使用後」。下頁上方的照片是透過光線來攝影的，呈現黑色的部分就是高分子吸水材料。這高分子吸水材料的吸收力相當好，即使設計成短褲的造型也不會側漏。津村耕佑完成了造型如此漂亮的尿布，但其實在這詮釋之中，含有更重要的構想。

基於這樣的設計是為了讓人類的體液能被吸收，所以採「套裝」來提案。若仔細看這些像背心、T恤、短褲等等的衣物，在每一件的角落處都印有一個文字。標明著各件衣物的吸水性。在這一系列的衣物裡，吸水性的標準被設定為三階段。只能吸取輕微汗水的T恤、短褲為「Protection 1」：尿布則是吸水力最強的「Protection 3」。

所以，假使從明天起我必須要開始使用尿布，那我只要從這些衣物中，選擇Protection 3 的短褲就可以解決。所以，完全不會有像要穿上與嬰兒一樣的紙尿布時的那種心理抗拒。津村耕佑向我們證明了，心理障礙是可以靠設計來解決的。

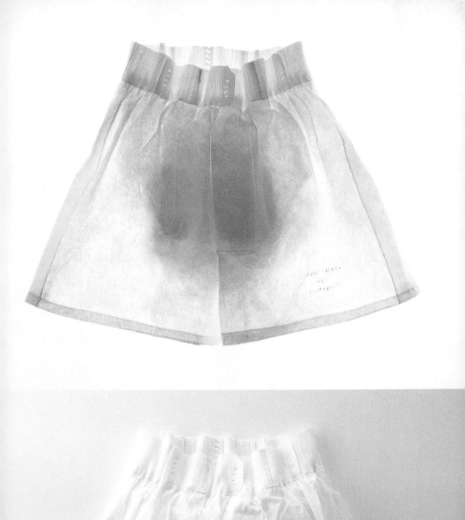
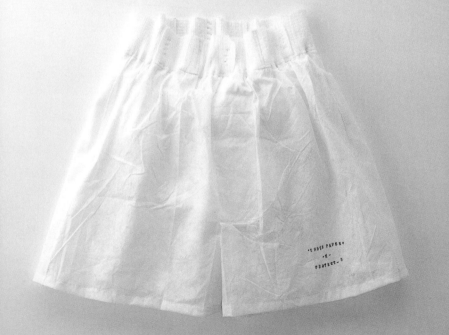

深澤直人與茶包

深澤直人是一位產品設計家，以一般設計師所沒有的微妙纖細感來從事設計。可說是，一位在無意識的領域中從事設計的設計家。即使當中含有設計的效果，但人們也不會注意到設計所發揮出的機能。由於深澤直人的設計不使人們感受到其中的戰略，因此對那些會誘導某些行為或製造熱門商品的設計師，就會造成威脅。為了設計不被濫用於不好的目的之前，我們有必要先好好地解開那設計的秘密。

深澤直人是這麼說的。例如，當提到要設計置傘桶時，我們一定馬上會想到「圓筒狀」的東西。但是深澤直人認為，我們應該排除這種想法。只要在離玄關處的牆壁約十五公分的水泥地面，挖一條寬約八毫米、深約五毫米的溝槽就夠了。想要放傘的人，只要找到能夠卡住傘端的地方，就可以將傘立住。在這行為之前先挖好的溝槽，就會因為要找能夠卡住傘端的地方而被發現，之後放在玄關處的傘，就會被整齊排列立好。這個「溝槽」就是置傘桶。但是使用的人，可能不會察覺到這是置傘處。透過這無意識的行為，使傘都整齊排列好。深澤提到，這是設計所成就的

津村耕佑‧尿布

結果。

就像這樣，以「縝密地探測人類行為的無意識部分」的那種方式去設計，就是深澤派。這讓人聯想到「AFFORDANCE」這個新認知的理論。（affordance，這個字是知覺心理學家J.J.Gibson所發明的。（一九○四～一九七九，普林斯頓大學心理學博士，康乃爾大學教授）他將在地球與行為者（或人或動物）之間有可能的行為特性稱為affordance。）AFFORDANCE並不只是行為的主體，也是整合某現象被成立的環境的想法。例如「站立」這行為，看似一個人下意識的行為，但實際上若沒有「重力」與「有相當硬度的地面」，則「站立」這行為無法實現。無重力的話，人就會浮起來，在水深的泳池內也無法「站立」。此時，重力與很硬的地面就「給予」了這個行為。另外，這也引用深澤自己的解釋。例如，當與女朋友在兜風的時候，因為突然想喝咖啡而走向自動販賣機。投下一枚硬幣按下按鈕後，就會先跑出第一個紙杯。若將這杯咖啡拿在手上，此時就無法再從錢包裡拿出下一個銅板來投自動販賣機。必須先將這杯咖啡放在某個地方。而女朋友在車上，周圍又沒有任何可以先借放的地方。但是就在伸手剛好可及之處，有一輛汽

車。雖然有點不禮貌但也無計可施，只好將這杯咖啡先放在這車頂上，以便再投入下一杯咖啡的硬幣。這樣的情況下，這車頂很明顯的不是被設計來放咖啡用的，但因車頂的高度或其平板性都給予了放置咖啡的這個行為。結果就發生了將咖啡放在車頂上的行為。綜合且客觀地去觀察與行為密切相關的各種環境與狀況，這樣的態度就是「AFFORDANCE」。深澤直人並不是一位從AFFORDANCE的理論導出設計的設計家。但是，其著眼點相當接近AFFORDANCE的構想。

想必大家都知道深澤直人所設計的CD播放機吧！那CD播放機幾乎有著和「通風扇」差不多的外型。將CD放入中央，扯一下通風扇垂下來的帶子，就可以播放CD。就好像通風扇一樣。即使知道這是台CD播放機，但因為刻畫在腦中對通風扇的記憶作祟，凝視著這CD播放機，我們的身體就會起反應。特別是臉頰附近的皮膚，會以強烈的細膩度使觸覺更敏銳，而為這將吹出來的風待機。不過出來的不是風，是播放出來的音樂。由於作成通風扇的形狀，或許稍微犧牲掉身為音響的性能，但是收聽音樂的人們，感受變得敏銳，這或許也相對地提升了這性能。用如此

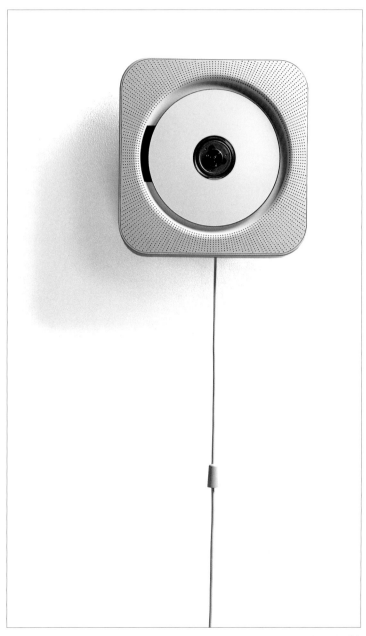

深澤直人・CD撥放機

魔法般的手法，來構築物品與設計間的關係，就是深澤的方法。不管如何，這不同於一般音響設計的無印良品CD播放機，的確獲得全世界的好評。

且說，這次委託深澤直人的主題是「茶包」。據說目前全世界中，有九成的紅茶都被製成茶包的樣子。對於這標準化的設計，要怎麼找到切入點？深澤提出了三個提案，在此先介紹其中兩個。

首先，是把手拿的部分變成一個環狀。這環狀的顏色與喝紅茶時的顏色相同。並非是這種容易令人感到厭煩的理由。但是深澤認為，在長期使用中，人們會逐漸意識到紅茶顏色與這環狀顏色之間的關係。比如說，我比較喜歡紅茶顏色比環狀顏色較深的口味啦，或是今天想要泡得淡一點啦。總之不特別規定這顏色的意義，但那是為了發生意義而準備的。

但這不是要將茶包放到變成這種顏色才能喝的指標。也就是具對某些東西給予潛在性的設計。

另外一個設計就是像木偶形狀的茶包。這構想來自於，放入紅茶茶包這動作很像在操作木偶。手拿的地方就好像是操作木偶的手把，茶包的部分是人物的形狀。

当整個茶包放入熱水中時，會膨脹變成黑色木偶。搖晃這茶包時，會有種像在操作木偶般不可思議的感覺。無意識的設計透過行為而明顯呈現出來。

巡迴世界的RE-DESIGN展

那麼，關於「RE-DESIGN」的話題就到此結束。我認為沒有必要去解說全部共三十二篇的計畫。我想，只要透過前面所介紹的幾個事例，就足以瞭解這個計畫的目的。

在我們平常居住中，似乎已充斥著設計。地板、牆壁、電視螢幕、CD、書籍、啤酒瓶、照明器具、瓦斯爐，浴衣和杯墊等等。這些的確都是設計的產物。具有能將這些日常事物視為未知的東西，且時常以新鮮的角度去重新捕捉的才能，才是設計師。

我認為，在二十一世紀，會陸續出現從沒見過的事物且一再地革新，但是如果在二十世紀時就有這樣的思想會比較好。在新時代，應該將原本已知的日常事物陸

續地未知化。如同手機不知曾幾何時已成了溝通的主角，從這些司空見慣的所有縫隙中，未來會一點一點地在我們眼前現形，當察覺到時，我們就處在未來的正中央。新的事物就像「波浪」般從海的那邊雲湧而上，然而如此這般的印象，已是過去式。

此外，技術的變革會影響生活的基本，且席捲全世界的印象也是幻想。技術或許會為生活帶來新的可能性，但這到底只是環境而不是創造。在技術所帶來的新環境中，期待某些東西並去實現，這就是人類的智慧。

「RE-DESIGN」展在日本四大都市舉辦過後，有點像是強硬推銷出去似的送到各大美術館，當時雖然鮮少被應邀展覽，但現在已經步上巡迴世界的軌道了。在各大都市展覽時，就陸續接到委託我們去巡迴的邀請，而且有今後數年都能持續全世界巡迴的跡象。預定從格拉斯哥（蘇格蘭）開始，經過哥本哈根（丹麥）、香港、多倫多（加拿大）、上海、北京、漢城（現更名為：首爾，韓國）、米蘭（義大利）、柏林（德國）、墨爾本（澳洲）、最後再巡迴到紐約（美國）。

在已經展開展覽的地區，都意外地造成很大的迴響。剛開始也有被誤以為這是個特立獨行的展覽，而報導成幽默設計展的新聞，但即使含有這樣的誤解，各國的媒體都出乎意外地大幅報導。結果反而漸漸地澄清了這展覽的目的，進而產生了相當大的衝擊。在動員超過兩萬人紀錄的格拉斯哥，就有八個中小學前往展出 RE-DESIGN 的博物館進行校外教學。在多倫多展覽時，還將展期多延長了兩個月。

當今全世界正持續察覺到，若不能將全世界的價值觀導向合理的、均衡的方向，或是對事物的感受力沒有在社會各個角落發揮機能，是無法順利進行下去的。現今，我們追求的是，在公平的經濟、資源、環境以及尊重互相的思想等每一個局面中，一個溫和對應的感受性。

由於接近那樣的感受性和合理性的位置，設計的概念開始成立。這意思是說，設計概念的本質正被重新審視。而那樣的東西，在 RE-DESIGN 展的巡迴中可以明顯地感覺到。

第三章　所謂情報的建築之想法（情報，即指資訊information）

感覺的領域

我是一位平面設計師。但是處理的領域，並非只有視覺性的東西。也向以觸覺為首的各種感覺管道進行訊息的傳達。例如一張展覽的門票。上面印刷的照片或文字，雖是視覺性的東西，但這張刊載著情報的紙，不是抽象的白色平面。這是能透過指尖感受到纖維質感的物質，雖然微薄卻有份量。因此，當我們握在手中時，會去將這張票揉成團或是折成兩半，這就是在刺激觸覺。又假使上面印刷的是濃密森林的照片，那就不單單只有視覺，聽覺、嗅覺等記憶也會受到微妙的刺激而被喚醒。結果就這樣，腦子裡看到的，會基於一再經常地刺激而產生複合的印象。總之，享受情報的人類是感覺器官的集大成。設計師應該組合各種情報，來建構所要傳達的訊息給收訊者。

一般所說的「五感」是指——視覺、聽覺、觸覺、嗅覺、味覺等五種感覺。這「五官」就是對應眼睛、耳朵、皮膚、鼻子、舌頭等感官的感覺分類吧！但是只要仔細一想便發現，感覺不應該被歸納成五種。譬如，若把指尖輕碰的那種敏感的接觸，與用手握住喇叭鎖的感覺，都分類為一樣的「觸覺」，那樣就會有點不對勁了。

對於骨頭或肌鍵的刺激，不如說是「壓覺」還比較適當。再者說到味覺，這又有點將口腔、舌頭的觸覺與嗅覺輕微糾葛在一起的感覺，就像將滿嘴咬著麵包時與用舌尖舔甜奶油時的感覺，或是喝熱湯時候的感覺，都稱為同樣的「味覺」，這樣恰當嗎？更進一步說，把頭埋在羊毛衣時的觸覺和嗅覺，只會於再度看到這毛衣時，在腦裡甦醒起來。毛刷的表面是多麼的硬？還有赤腳走在榻榻米上的感覺是怎樣的呢？這些都會被儲存在記憶的感覺經驗中，只要透過能傳達出這些感覺的語言或照片，就會在腦海裡再生，且形成豐富的印象。

感覺就是這樣互相連結著。人類是非常敏感的感官器官的集大成，同時具備提供敏感記憶的再生裝置，也就是印象的產生器官。人類腦中所發生的印象，是由多

情報的建築

關於感覺或印象的合成問題，我抱持以下的看法。設計師是在從事收訊者腦中情報的建築。若說那建築的材料爲何，就是從各種感官管道接受到的刺激而成的。

經由視覺、觸覺、聽覺、嗅覺、味覺，甚至還有這些感覺的合成所帶來的刺激，在受聽者的腦中組合，我們稱爲「印象」（Image）的東西就會在此產生（P.90圖）。

再者，在這腦中的建築，不單只有這些感覺器官所帶來的外部力量，還有被喚醒的「記憶」也被當成材料而活用。記憶不僅只是爲了下意識地反芻過去，也會因爲外部的刺激而被喚醒，並爲解釋新情報所形成的印象做潤飾。總之，外部透過感覺器官所傳來的刺激，與因爲這刺激所覺醒的記憶，一同在腦中合成、連結後的產

種感覺刺激與再生記憶編織而成。此處正是設計師的領域。透過多年身爲設計師的經驗，以那種感覺工作的自覺愈益增強。在此章，要從「合成感覺與形成印象」的視點來回顧自己所經驗過的幾個工作，並記述下來。

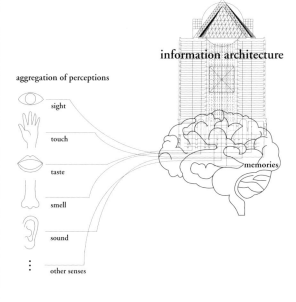

aggregation of perceptions

sight
touch
taste
smell
sound
...
other senses

information architecture

memories

複合性的影像發生。

程。之所以會稱爲情報的建築，那是因爲意識到，我們是有企圖地、計畫性地使這

物，就是所謂的印象。設計這行爲以這合成的印象生成爲前提，積極地參與那過

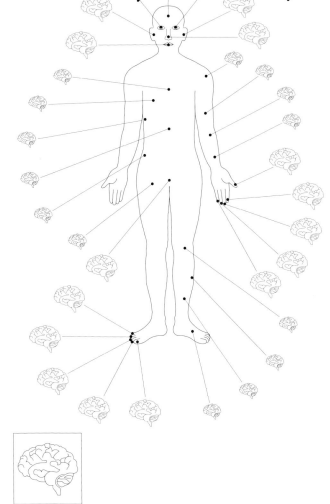

brain is everywhere in the body

另一個（P.91圖）是將相同的事物以完全不同的構想來表現。這幾乎與中醫學針灸科的身體經絡圖相似。身體裡面不單單只有一個腦，而是如同穴道般的佈滿身體各處。有著我們面對像這樣成千上萬的腦在工作的想法。若情報建築的構想是西式的、分析的構想，這不也就是中式的解釋。雖不知道哪一種比較具真實性，但兩種都是關於我們工作的所在，也就是關於人類接受情報的領域之個人式概念圖。

長野奧林匹克的開幕式節目冊

紙的設計

那麼，就在此舉出具體的例子，來進行關於「情報的建築」的話題吧！最初的題材是一九九八年長野奧林匹克開幕、閉幕式的節目冊設計。這是一個以兼具日本傳統與現代的設計手法，招待來自世界各地貴賓的工作。節目冊的基本作用，就是依循儀式的展開來解說其內容。更具體一點來說，就是配合著善光寺的鐘聲開始立柱子的儀式，接著就是橫綱的登場，最後就是眾所矚目的奧林匹克會旗與選手們的

DESIGN OF DESIGN

御柱

Raising of the Onbashira to Consecrate 'Sacred Ground'

La chasse commune au chuse sacré alors que des milliers d'habitants de la région de Nagano s'apprêtent à ériger huit arbres géants de plus de dix mètres, les onbashira.

Il s'agit d'une tradition ancestrale de Suwa, une région proche de Nagano. La croyance veut que donner des arbres coupés dans la forêt contribue à purifier l'espace. Ces arbres, taturés dérivés des divinités, figurent les quatre points de l'Est, de l'Ouest du Sud et du Nord.

À Nagano, la nature est à la fois bienveillante et hostile. Après un hiver habituellement rigoureux en enneigé, les habitants attendent avec impatience le venue du printemps. Dans la tradition de ces environnements, aux cultes un appréciation de pour un de respect de la Nature qui ont inspiré ces rites et croyances.

C'est en animant leur espace et bien-êtres que ces hommes parviennent à donner des ragtes preux chasses deux saisons. Ainsi, le rite de l'ouverture des Jeux s'est transformé par l'érection des onbashira en un espace sacré apte à accueillir les athlètes.

To the sound of celebratory singing, more than 1,000 local people make their entrance. Eight ceremonial wooden pillars over 10 meters tall, known as onbashira, are raised in the arena to form four gates: north, south, east, and west. The Onbashira Festival, originating in the Suwa region of Nagano Prefecture, is a tradition handed down from ancient times.

According to ancient Japanese beliefs, gods reside in the wood of these pillars. People in the Suwa region have long believed that the way to purify a place is by erecting pillars cut from mountain forests. Year after year, Nagano residents endure long, snow-blanketed winters, while eagerly anticipating the first breath of spring. These continues have engendered an awe of nature and an abiding respect for the environments. This wish to consist in harmony with nature manifests itself in folk festivals passed down over the ages.

The raising of the onbashira transforms the Olympic Stadium into a sacred arena, ready to welcome the athletes.

Le Rite de Onbashira

La région de Suwa est située au extérieur de la région de Nagano. Tout les ceo ans, sa dévoile le plus important des rituels, celui des pillers sacrés. On donne des rupins géants à charges celo des quatre hélemosis de sample de matins de Suwa afin de sigiver le sacré du pashue et de purifier l'espace. Des millers de personnes empeinent les arbres au ton d'une chanson traditionnelle. La croyance effirme à force de montagnes (Inmattl) prote hux force comment la vielles (demagne) su renne de culleus celo un specchosebbem. Le Rite de onbashira est consideible comme ons des fites folkloriques les plus originaires du Japon.

The Onbashira Festival

The Onbashira Festival, which takes place every seven years, is the biggest folk festival in the Suwa area of central Nagano Prefecture. In the festival, the people carve huge logs at each of the four cardinal directions within the Suwa precinct. This expresses the dwelling place of the gods from the secular world and purifies the sacred ground. The logs, cut from the mountain forests around Suwa, are borne aloft by many thousand people, playing a special log-carving song as they go. Highlights include thrusté (sliding the giant logs down a mountainside) and dousage (carrying them across a river). Many people consider the Onbashira Festival one of Japan's unique folk festivals.

八
8

九
9

土俵入

The Dohyo-iri Ceremony: Sumo Wrestlers Consecrate the Arena

Les lutteurs de Sumo vêtus de leur tabler de cérémonie brodé mawashi, pénètrent dans l'arène. L'arrivée deux cent arbre dohyo-iri constitue un véritable référentiel au cinos duquel les contorsions prévent un servient d'espirit. À la fois, après clutheur de force, le Sumo est un un militaire consacré aux divinités.

En ce sens, il rejoint les Jeux Olympiques défilés aux divinités de l'Antiquité. Le Sumo va permet d'une importance physique spériacelle pour un Japonais. Le champion jadovant, fait son entrée dans l'arène. Il chasse les forces méfasigsane et purifie l'espace dédié au comhet. L'ecomio les arbitra. Chacun est un pas un défait parvait l'éclat – nette du bola japonais – tranill par les cinquante mille spectateurs.

Sumo wrestlers wearing their ceremonial kesho-mawashi aprons gird themselves for the dohyo-iri, the ring-entering ceremony. The ceremony reaches its climax when the jobanino grand champion wrestler enters the dohyo and stamps his foot to drive away evil spirits and purify the ground for the athletes.

The audience of 50,000 calls out the traditional shout, "Yoisho!". Like the ancient Olympic games, sumo matches are dedicated to the gods. Sumo is a sport that not only incorporates both strength and technique, but also embodies the Japanese spirit in every one of its rituals.

Sumo

L'origine du Sumo remontent à l'antiquité. C'hait ait été destiné à la divenir pour lui demander une clouée abondante et pour la terminan de sa protection. Les lutteurs déposent un montont qui sie, la grâce le plus haut titre celui le juknesino. Sun met un empresor à celat de la coimon qu'il porte. Le paliemen entre uvet dam l'arène, qualit par l'arbene gagné et le précuseur empulsse accompagné d'un peisance de cóton cerfunceula.

Sumo

Sumo dates back to before the beginning of recorded history, and has spurred a myriad of myths and cultures. Traditionally, sumo matches were held as an offering to the gods — as a means of praying for a good harvest and thanking the gods for their protection. Sumo is where the Japanese national sport, and ceremonious are held on more a year. The top rank in sumo wrestling is yokozuna – this was the original name for the ceremonial straw rope that grand champions wear around their waist when it's joined to a splendid (kesh), and accompanied by a tachimochi (swordbearer), enters the ring to perform the dohyo-iri ceremony.

十
10

十一
11

入場，點亮聖火並宣示大會宣言。將這一連串的流程以節目冊來表示。在這樣的國

際舞台，第一次嘗試以日文直式編排，法語、英語橫式編排，而且是左翻的方式（一

般而言，中文直排皆為左翻書，西式橫排皆為右翻書）關於這樣的設計，可以談的部份實在很

多。但是在此要提出來談論的，不是這內容的平面設計。是有關為了這節目冊所使

用的素材。

對於這項工作，最初抱持的想法是，將節目冊營造出一場「冬天的奧林匹克」

的記憶，試著使它成為留住回憶的媒介，讓來賓留下永難忘懷且深刻的印象。不論

是選手、參觀者或所有相關的人，對這場開幕儀式都應該會有很深刻的體驗，因此

希望使這本節目冊能成為保存這體驗的紀念碑，嘗試讓節目冊發揮這樣的功能。這

樣的構想則全力集中在這紙的素材上。也就是，一個能夠喚醒與冬天祭典相呼應的

「雪與冰」印象的「紙」的設計。具體來說，就是排版在紙面上的文字都是凹陷進

去，在如雪一般的白色柔軟紙上（加壓凹陷成型的表現技法），而且這紙質會使凹陷進去的

文字部分，呈現如同冰一般的半透明效果，我委託製紙公司開發研製。也多虧了這

家製紙公司全力贊助奧林匹克，才能按照構想實現這「雪與冰紙」。透過將文字的模型加熱後加壓在紙上面，除了紙凹陷進去以外，紙纖維的一部分也會溶解而變得半透明。在此只能給各位看照片，但實在很想讓各位來感受這觸感。在這雪白色柔軟紙上，刻印著打凹的法語、英語、日語三種文字。這些打凹的部分，如同冰一般的清透。

喚醒踏雪的記憶

在我們記憶的某個角落裡，應該有著這樣的光景。就是雪下了一晚後的隔天早上，或許是小學裡的操場，也許是繁華的大街上。下了一晚的雪，堆積成了鬆軟綿柔、誰都還沒踩過的白色地面。就是最初踩在那上面的記憶。腳踩陷在那如同棉花般的新雪上。足跡如同半透明的冰一般，透過地面的黑色留下點點的足跡……。藉由與這張紙的接觸，這樣的記憶在人們的印象中被喚醒，這記憶不是新增加的，我是如此認為。「雪與冰紙」成了喚醒這種回憶的契機。企劃這些事務的種種過程，

上圖：凹陷進去的半透明文字　下圖：與踏雪記憶的聯繫

上圖：開幕式節目冊的封面　下圖：節目冊的書衣折口

PROGRAMME DE LA
CÉRÉMONIE D'OUVERTURE

OPENING CEREMONY
PROGRAMME

開会式のプログラム

7 FÉVRIER 1998
7 FEBRUARY 1998
1998年2月7日

NAGANO
1998

就是設計。

在產生雪與冰影像的這個柔軟素材中央，以燙金的方式配置了火紅的聖火。發出光澤的紅色火焰，穩重地被安放在這鬆軟綿柔的雪中央。藉由這種觸覺的對比完成了封面。這節目冊就在這複合式的感覺帶領下，往先前介紹的內容前進。當然，這節目冊本身不是情報的建築。而是在接觸到節目冊這一連串情報的人們腦海中，漸漸地被建構起來。

醫院的指示標誌計畫

使空間感到柔和的觸覺

位於山口縣光市的梅田醫院，是一間婦產科與小兒科的專門診所。因設計這家醫院的建築家隈研吾的介紹，我與梅田醫院的院長會面，且接下這家醫院內指示標誌系統（Sign System）的設計。經由這份工作，我也獲得了一些關於「情報的建築」的啓示。

這家醫院指示標誌最大的特徵就是，標誌本身就是一塊布料。最大的原因，是因為想要設計出柔和的空間。在這家醫院內度過時間的人們，並不是病人。這是即將生產的婦人安靜度過生產前後時期的場所。若是普通的醫院，則至少需要點能讓人繃緊神經的氣氛。這緊張感中有著能讓人感到信賴的高度醫療技術，這對於受傷而必須依靠醫院的患者，能成為安心的能源。或許也有這種「使人感到親近的醫療」的構想，但是患者應該不會想在這種「民宿」感覺般的醫院裡動手術。因此，像似乎有潔癖的護士長存在般，這種有點過於嚴格的緊張感，在醫院這空間裡頭是必要的。但我認為，若是一個用來度過生產前後時間的場所，也許可以從別的觀點來掌握這空間。

此外，現代少子化社會也連帶造成醫院經營型態的變化。日益減少的產婦成了大家競相爭奪的對象。因此，如同飯店般以服務為賣點的醫院，或是開始以一流名牌的床單或梳妝台為號召的醫院逐漸登場，以刺激顧客的差別意識。甚至我還聽說過，有為了在美麗的南方島嶼中「海中生產」而特地出遠門的孕婦。在某個意義上

toilet
for
ladies

新生児室

neonatal
room

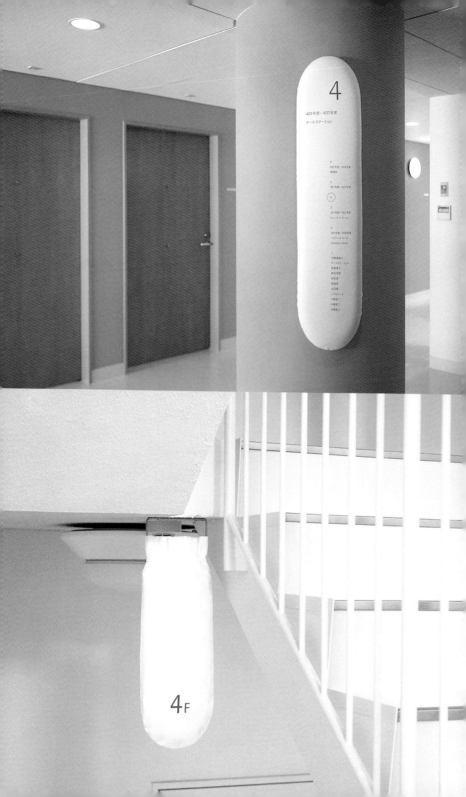

來說，最近的生產漸漸變成一種很不得了的事件。

但是，梅田醫院並不是委託我做這樣特別的設計。這家醫院鼓勵餵母乳，重視沒有母乳時也要盡量將嬰兒置於母親懷中的「親膚育兒法」（Skinship），並且實踐育兒指導。另外也接受來自聯合國兒童基金會（UNICEF）與世界衛生組織（WHO）的「嬰兒親善醫院」（Baby Friendly Hospital）的認定，是一家技術與想法上都相當進步的醫院。這家醫院委託我，希望可以透過設計，讓來醫院就診的每一個人都能自然地感受到這樣的想法。

保持白布清潔的訊息傳達

後來，這個指示標誌使用了白色的棉布。台座部份雖固定於牆壁或天花板上，但是室名或為了引導的情報則印刷在白布上，有些像是雙襪子，有些則像換床單一樣，可以從台座上面拆下來。

基本上，布料都是柔軟的。因此，裝上這些指示標誌的空間，表情也會變得柔

和。但是還有更重要的一點，就是這些指示標誌本身都是白色的棉布，非常容易弄髒。布製的指示標誌搖搖晃晃的，小孩子們一定會因為覺得有趣而去觸摸它吧！但用剛吃過巧克力的手去碰觸的話，就一定會變髒。雖然我們知道會有這種情況，但還是決定要搭配這種白色的棉布。所有的指示標誌都設計成像襪子和床單般，可以在台座上自由穿、拆。上面都縫有鬆緊帶，穿、拆也相當簡單。因此就算變髒了，也可以馬上拆下來清洗。

但是，為什麼要搞得如此複雜呢？如果要耐髒的話，一開始就採用不容易髒的塑膠，或是比較看不見髒污的顏色，這樣不是比較聰明嗎？或許這是普遍的想法，但我們顛覆了這種思維，故意用這種容易變髒的棉布。這是為了要表現出，我們要實踐「愈容易變髒的東西，愈要時常保持清潔」的精神。經常保持這些易髒物的清潔，也是為了向這些來醫院的人表明，我們能保證絕對的清潔。在生產的醫院內，當然希望能有溫柔感，但是「最優良的清潔」也正是最必需的。也唯有在完善管理之下所保持的清潔，才能給在醫院度過生產時間前後的人，能夠非常地安心。將醫

白色桌巾·白色的形象

院內的指示標誌以白布來表示，並經常保持清潔，對前來醫院的人，展現出無上的款待。

這與一流的餐廳使用白色桌布的原理是一樣的。高級餐廳裡的桌布是毫無污點的純白布。上菜的桌子是非常容易弄髒的。所以用可以遮蓋住骯髒的深色桌布或是塑膠桌布的話，不就萬事都解決了？但是高級餐廳為了向消費者表示自己是提供最清潔的服務之意，便特意使用純白的桌布。

指示標誌本來是，只有引導機能的「指示」，但既然已經存在於這個空間，就難逃成為某個物體的事實。也就是，不可能單單只是讓文字或箭頭漂浮置放在空中。所以，一般都會置放在塑膠板、金屬、木頭或玻璃等物質上面來表示，這是指示標誌設計的一種宿命。在此，將指示標誌宿命中的物質性活用於不同的目的，嘗試產生出另一種與引導標誌不同的溝通方式。也就是，計畫著能夠透過白布指示標誌的運用，使來過梅田醫院的人們，腦海裡都對「清潔」留下很深刻的印象。

松屋銀座的更新計畫

能經觸摸而了解的媒介

二〇〇一年三月，面對銀座路的百貨公司「松屋銀座」重新開幕了。也就是「白色松屋」的誕生。這計畫是一個從店舖空間到包裝材料、廣告等等，橫跨各個領域的綜合性工作，同時在各個設計的局面中，也是一個將或許應該稱為「氣質」的觸覺性帶入其中的工作。

有人嘗試將大家都熟知的「百貨公司」商業空間，透過新穎的訊息來傳達廣告手法，藉以謀求達到溝通的目的，但這效果不佳。取代在一般媒體上舉辦宣傳活動，或是在櫥窗設計上配合形象等等的這種小技倆，我認為要將實體存在的百貨公司本身，當成「能經由觸摸而瞭解的媒介」來進行再構築才有效。百貨公司並不是虛擬的商店，而是人們親身去體驗購物的場所。因此我認為，透過觸覺性的「空間的觸摸感」設計，應該可以在顧客腦海裡，創造一個在個性化上前所未有的店舖印象。進行印象的統合或操作的設計，是一種有效運用標誌（Mark）或文字標誌

（Logo Type）般的符號，稱爲 VI（Visual Identification）的手法。這是對於企業形象或品牌，產生優良認知效果的手法，只操控眼前看得到的記號，所產生的成果實在有限。如同前述般，人類是非常積極地去感覺的感受體。面對這樣敏感的對象，對於計畫「新松屋銀座應該如何被觸摸而瞭解」的手法，也將會帶給商業空間的傳達，一個新感覺的展開。松屋銀座的更新計畫，就是這樣的工作。

松屋銀座所構想的改裝方針，是以將百貨公司的形象從「生活設計」轉變到以「流行」爲主軸。以往松屋形象的焦點，較偏於實現優質生活的形象。所以與其說去松屋逛街是追求最新流行，倒不如說是去松屋尋找優質生活，這樣的印象深植人心。當然我認爲這是很好的事，但是基於應該強化流行的經營判斷，而一舉導入了九個世界前二十名內的名牌。甚至早在松屋改裝的數個月之前，鄰近地區就新開了一家「LOUIS VUITTON」的旗艦店。總之，松屋銀座的內外可說是都被「流行」給強力包圍。

松屋銀座／情報的建築模型

以模型來確認「白色」與「觸摸感」

當初，關於這改裝，我最先委託的就是廣告的籌劃。但如同先前所述，為將百貨公司既成的形象，置換成具某種鮮明的情報中心，光靠廣告實在令人不放心。所有的設計都應該集中火力在那上面。

最初著手的就是模型的製作。若依本書的主題來說，就是「情報的建築模型」吧！透過模型的製作，來漸漸歸納先前的想法。這次設計的重點在於，松屋銀座要如何自然地包含這些個性強烈的世界級名牌。要盡量避免那種硬將名牌塞進百貨公司裡的印象。因此，必須運用能散發出優雅的包容力所產生的因子。我認為這因子有兩個：一個是「白色」；另一個則是「質感」（Texture），也就是與肌膚碰觸而刺激觸覺的物質。

要如何運用這「白色」與「質感」來刷新松屋的形象？要如何產生包含這些世界級名牌店舖的力量？我嘗試想透過模型，也就是透過「能目睹能觸摸的物體」來表現。

製作模型的順序如下。首先，是松屋商標的排列設計，要將這均衡排列好的文字，以長三十公分、寬五十公分左右，在上等的白色紙上壓紋加工（打凸的方式）。在那上面挖出九個四方形的洞，再各自埋入透明壓克力立方體。這樣的影像應該只能讓各位看照片吧！在面對模型的左邊，可以看見的大型透明方塊是「LOUIS VUITTON」的旗艦店。九個壓克力立方體的內側裡，放置描繪各個品牌印象的照片，而照片因為壓克力的曲折，浮現出不可思議的立體感。這些透明的立方體，就是名牌店舖或櫥窗的印象。這白色柔軟的立體紙張，以不可思議的光輝，總括了主張存在的壓克力立方體，這是新松屋銀座的形象。總之，持著優美質感的白色立方體，懷有多樣名牌個性的風采。

在松屋的基礎構成中配置「白色的紙」，有著很大的意涵。要將以往松屋的企業顏色，由鮮豔藍色變換成「白色」的提案，就是基於這個意涵。若照松屋銀座舊有的藍色，則壓克力的立方體不會閃耀光芒。如果硬把世界級的流行名牌，塞進向來

二〇〇〇年九月三十日

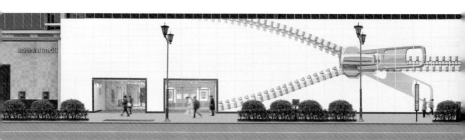

二〇〇〇年十月三十日

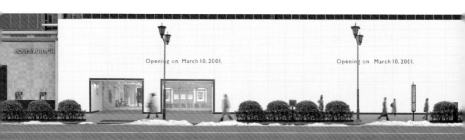

二〇〇一年一月二十日

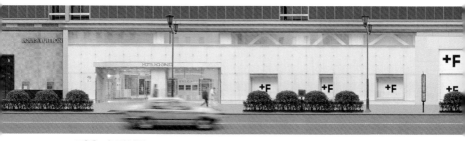

二〇〇一年三月八日

以生活設計為主的百貨公司藍色紙袋裡，反而會產生不協調感。從這樣的組合引導出最壞的版本，就是產生出「免稅商店」的形象。要讓哪一個名牌進駐是最重要的，至於擺設的位置倒在其次。如演變成這樣，則稱這商圈為松屋銀座的理由，或許會愈來愈薄弱。假使名牌商品的店鋪魅力是在其店內的裝飾，則應該讓其閃耀發亮的松屋，有著良質的背景，並必須具備舉止間的優雅與從容。總之，必須營造出聲望很高的松屋銀座這樣的空間，選定松屋的各個世界級名牌，可以在店內競爭各自的創造性。那樣的風格不能不被看見。

「白色」這色彩有讓人聯想起「背景性」、「包容力」、「現代性」、「品味」、「高級感」與「革新性」等等的力量。要如何均衡調配預期中的背景性與包容力、現代性與品味，就交給「白色」這色彩。

另外一件重要的事情，就是在紙上打凸的觸感這部份。這並不單單只運用白色這單純的色彩，也隱約帶出「擁有物質性的碰觸與觸覺的深奧白色」。總之，這是個以「感性的白色」來支撐新松屋形象主軸的構想。

以這模型為中心的提案，經過松屋的古屋勝彥社長帶頭的最高管理階級們的迅速判斷且獲得了解，這計畫也進行到執行的階段。包含企業顏色VI的變更、商標的革新、購物袋和包裝紙的更新、室內設計色調的調整、廣告企劃、施工中臨時圍牆的設計，甚至到建築外牆形式等等的設計，都是從這印象的模型開始展開。

觸覺式設計的關連性

最初實現的就是施工用的臨時圍牆設計（Fence Graphic）。臨時圍牆是一個面對銀座大馬路，長一百公尺、高五公尺的巨大空間。但是根據東京都的法律條例，這樣的空間不能用來打廣告，而且這圍牆又面對銀座中央大道這條一級國道，規定更是嚴格。研討了各種草案，最後決定在這圍牆上設計一條巨大的拉鍊。在白色外牆的中央，一行橫寫文字上設計了拉鍊的金屬部分。如此一來，從遠處看過來，這整片外牆就像是一條巨大的白色拉鍊。這個拉鍊會配合施工進度而漸漸拉開的想法。拉鍊會向右邊拉開的設計，看起來就像是外牆漸漸往右移動般的感覺。這可說

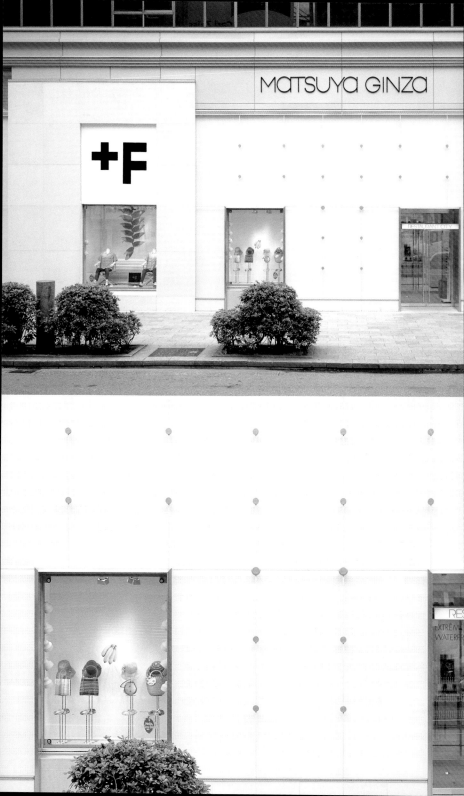

是演出了對重新改裝期待的序幕。

完成後的松屋銀座正面部分覆蓋著玻璃。但這基本的建築並不是我的工作，我只是在玻璃的背面排列了塗裝成白色的鐵板，這鐵板的表面上有規則排列好的圓形小凸點。這些隆起的小圓點，被作爲設計中喚起觸覺的一環來提案。在建築計畫中，在這正面的玻璃外牆上下裝設有照明設備，一到夜晚就會點亮。因此爲了能使這光線有效果的反射、增加幅度，白色外牆上必須具有凹凸點的反射體。就建築公司的提案，是將銀色金屬的反射板牢牢地貼滿在白色壁面上，但關係到綜合性設計的整合，經過再三考慮後，決定採用在白色外牆的鋼板上，加壓半球狀小凸點的提案。決定這個提案的結果，讓建築與全體的設計也產生了關連性，而成了相當重要的一點。由於外牆形式是以半球狀的小圓點集聚排列來表示，光線會變成優雅的微粒子，放射到銀座大道上，在這正面的外牆上，誕生了以模型來描繪比擬出的優美質感。

另外，也同時進行了購物袋的設計。購物袋和包裝紙是將店的品味傳達給顧客

的重要媒介。在購物袋中也有人類五感訴求的重點，只要曾在管理嚴謹的名牌店裡買過東西的人應該都體驗過。素材的選擇將成為訊息。因此，替代藍色的購物袋，以模型來表現「高級的白色紙張」的訊息也在此展開。使用的素材，並不是那種光滑冷硬的紙，而是向賣紙公司或製紙公司尋求協助，開發那種會從觸碰到的指尖傳來豐富觸覺的紙。對於百貨公司的購物袋，其基準超乎想像的嚴格，在耐拉扯的強度、耐磨損性、印刷墨水的掉色等等各個點上，都有很高的屏障。在試作好的袋子裡放入重物，穿著白衣的檢察官將提袋提起又放下了幾次，進行強度的測試。最後經過審查，而完成了一種命名為「M Wrap」的紙，這紙張的觸摸感真的很好。下一頁的照片就是已完成的購物袋。大家應該可以看到，松屋的商標與模型的紙，是用相同的形式來安排的。

此外，就如同百貨公司的名字一樣，在百貨公司裡面實在賣了很多東西。雖說將重心移往流行時尚，但地下層的超級市場和美食街也是非常重要的。生活雜貨、文具等等，依然是很重要的販賣商品。因此，若單單設計出只有應對流行時尚的購

使用了「M Wrap」包裝紙的購物袋

展現在雜貨袋或包裝紙上小圓點的樣式

物袋，就會產生不妥。如將便當放在這樣的袋子裡，就不由得覺得化妝品也會變臭，感覺很不好。因此，沒有所謂流行的氣味、即使放入便當或體重計也不會感到不相容的包裝系列，也是必要的。於是便又設計了另一款購物袋是以白色紙為底，印上淺灰色細小的圓點，另外還有松屋商標的浮水印。這款購物袋是以用於包裝紙或雜貨袋。其素材使用單純的白色牛皮紙，再加上小圓點的式樣，產生恰好適當的質感。此時，比較細心的讀者或許會發現，這個樣式與外牆的小圓點樣式有著關連性。

總之，透過這些細節，在白色這色彩中，構築觸覺深奧性的方針漸漸被具體化，而百貨公司隨之脫胎換骨。購物袋的效果也如同預期，提著這有質感的白色購物袋的人潮，來來去去於白色百貨公司的裡裡外外。

改裝後，室內設計的色調也統一成白色，牆壁和地板也都控制在接近白的色調。指示標誌（Sign）和標誌也都煥然一新。指示標誌計畫是，把重點放在適合「流行松屋」的圖形指示符號（Pictogram），指示標誌主體也使用相當具有素材感的

單純白色素材。就這樣，誕生了一個感官性環境的「白色松屋」。

在銀座發生的事情

最後要以廣告的話題，來結束松屋銀座的話題。下一頁的圖片是要告知改裝重新開幕的海報，這些海報是把文字以外的描繪都以「刺繡」來表現。也就是，在像氈布（Felt）材質的紙上，以實際的刺繡來表現。今日，縫製工廠的縫紉機，大部分也都電腦化，像縫製床單等大型的刺繡機器，若換個角度想，也能當成印刷機般來使用。然後，若數量較大，也可以採成本較低的海報製作來替代印刷。走一趟在大阪的縫製工廠，便能了解這樣的情況。因此我們便以「有觸摸感的訊息」為象徵，製作了「刺繡的海報」。

雖說是打廣告，但由於百貨公司就坐落在銀座這限定的場所中，因此與其透過涵蓋大範圍的大眾傳播媒體，倒不如徹底使用地方性的媒介，還比較有效果。想傳達給那些走在銀座的人們，在銀座有這樣一間百貨公司的強烈訊息。也就是想要傳

作為「情報的雕刻」的書籍

我在二〇〇〇年企劃了兩個展覽會。一個是之前提過的「RE-DESIGN——二十一世紀日常用品再設計」展，另一個就是「紙與設計」的展覽。這展覽同時回顧了擁有日本五十年歷史的 Fine Paper（顏色或觸感都很豐富的紙）與設計家們利用這紙所完成的設計。Fine Paper 常被用於書籍的設計，結果這展覽也成了回顧日本書籍設計的一個契機。之後這展覽本身也出了一本書。因此趁這個機會來思考一下有關「書籍」

達，只有在這裡才能體驗到「在銀座的大小事」的訊息。在海報的一端縫上了「拉鍊」。這拉鍊象徵海報的物質性。每一張海報藉由這拉鍊而互相連結，且自在地覆蓋了地下街的長壁面或圓柱等等場所。以刺繡與拉鍊互相連結的海報，超越了視覺能傳達的訊息，傳達給那些來銀座享樂的人，如同街頭表演般的刺激。

在序幕中使用於工地臨時圍牆上的拉鍊再度登場，這拉鍊也是流行的暗喻。就這樣，新松屋銀座在來到此地的顧客腦海中，也同時完成了重新改裝。

這東西。

我經常處理書籍的設計，也很喜好將事物製作成一本書。但現今，由於情報加速度地進化，情報的形式也漸漸多樣化。在這樣的情況下，或許應該認為，書籍已經卸下了媒體主角的角色。我們已經無法去比較書籍與電子媒體中，關於情報流通的速度、密度以及量等等。但是另一方面，也實在很難想像書籍的角色已經落幕。或許在這種時候，我們必須再確認「到底何謂書籍」這樣的問題吧！若沒有意識到這一點，而依照一直以來的方法來繼續從事書籍設計，我覺得這對時代的認識實在太遲鈍了。

冷靜地凝視觀察做為媒介的「紙」這個素材，實在承擔了相當沉重的責任。特別是在這情報流通速度不斷加速的時代，在紙是個素材之前，或許也可說，紙是個「無意識的平面」。不論是要用鋼筆寫信，或者是要用印表機輸出圖案來，首先都會有一個中性無彩色的（Neutral）白色平面的紙，這是一張擁有 1 比 $\sqrt{2}$ 合理比率的白色畫面，且不論其物質性，先將其視為一個會搬運影像或文字的抽象媒介物。身為

世界前三大發明的紙，所帶來的榮譽也是針對這中性無彩色的媒介性質，而不是針對透過指尖觸摸到自然物，而感到喜悅的物質性。因此當螢幕畫面變得普及化時，人們就也不考慮其素材的性質或魅力，反倒將「無紙化」（Paperless）掛在嘴邊。

從這個觀點來思考的話，今天也多虧紙卸下了身為媒體的主角角色，從實務上的任務中解放，紙也才能再以原來的「物質」的身分發揮魅力吧！我是這樣認為。

若說書籍是存放一定情報的媒體，或許的確有點誇大。書籍又重、又佔空間、容易變髒也容易風化。有種將若以電子資料存檔只要以極小的記憶體就可解決的情報，故意作成書籍尺寸的感覺。但是，情報不單單是一個只要大量儲存下來，或高速移動的東西而已。若冷靜地仔細洞察情報與個人之間關係的話，倒不如說要如何細細品嚐這些情報才是重點。若以書籍的例子來說，反倒是利用有點重量和採用具有觸摸感的材質來表現的情報，比起那些被以非常小單位儲存且存在感相當稀薄的情報，或許更能帶給人們舒適的使用感與滿足感吧！

這或許也可比喻成食物與人們之間的關係。人們使用了相當龐大的智慧，在如

上圖：即使分成兩半，其長寬比不變，仍是 1：√2 的紙
下圖：書籍「紙與設計」

√2

1

吉村貞司作品集[壱]
Anthology of Yoshimura Teiji
●ビ字組み／造本設計／サイズ 290×140mm

早川良雄 1917- アート・ディレクション／デザイン
Art Direction/Design Hayakawa Yoshio

別冊──ST カバー上以の作品活版印刷／900g・80パを使用

何使蛋能料理得好吃上頭。請先想像其烹飪器材之多、料理法的多樣以及供應料理的方法和餐具的種類之多。有個一次能夠料理一千顆蛋的配備，或是能夠儲藏五十萬顆蛋的倉庫，一定相當不錯，但是對於要去品嚐味道的「個人食慾」卻沒有任何意義。想吃水煮蛋時，人們應該會使用鍋子來將蛋煮成自己喜歡的硬度。接著再放進盛蛋架裡開始剝殼，再以優雅的鹽瓶灑下些許鹽巴後，應該就會用銀湯匙馬上開始品嚐。即使這很費事，但如此處理過的蛋，嚐起來一定很美味。情報與人們之間的關係，也有類似那樣的地方。就是瞭解了紙這素材的性質、特徵後，才會捨棄電子媒體而改選擇紙，且能活用、喜好並品味它。

至今我也仍然認為，書籍這媒體尚具有效性，其效果並沒有如同社會所認為般地消退。你現在手上拿著的這本書不也是如此。若將腦中的字彙放在容易閱讀且便利的場所就好的話，那麼可以採用放在網頁上，或是燒成CD的方式來收藏。但是此刻我選擇了書籍這樣的媒體。因為我希望各位是透過用紙印刷的文字來體會，是透過有重量的物質而傳遞到人們的手上。並且也可以在電車上，任意地就從包包中拿

出來閱讀，即使是歷經時間而造成書籍風化或變成了古董也好。當然，身為一位設計師，我們也下工夫使這本各位正拿在手上的書，能醞釀出很好的氣氛。總之，並不是將情報從左移動到右，而是能夠以珍惜情報的觀點來感受書籍的魅力。

我並不是因為留戀過去，才特別偏愛紙張。我也不是討厭電子媒體，若沒有電子郵件我也會感到相當困擾，其實我與情報技術也有很密切的關係。正因如此，當我採用紙張的時候我並不是無意識的，而是以一個很明確的意志來面對這些紙張。

多虧電子媒體的抬頭，紙張終於能再以原本相當具有魅力的素材來發揮其功用。

若電子媒體是情報傳達的實質道具，那麼書籍就是「情報的雕刻」。也因此，今後的書籍若選擇了透過紙張這樣的媒介，其如何活用紙張的物性就會受到評價吧！

這對於紙張來說，是個幸福的課題，我也正以這樣的理念來進行書籍的設計。

電子媒體也正持續進化中。因此再一段時間過後，電子媒體與書籍會彼此互相影響，並列地邁向各自的道路吧！

上圖：書籍「Crossing the parallel」　下圖：書籍「設計的原型」

第四章 一無所有中蘊含所有

田中一光所交棒的東西

二〇〇一年八月接到田中一光的電話，數日之後就與田中先生、小池一子先生，約在銀座的咖啡店會面，話題是有關無印良品的工作。希望我能具體地成為委員會的一員，並擔任藝術指導的工作。田中先生的想法是：「時代在變，當時我們自己創業時候的角色也漸漸改變。想趁自己還具有影響力的時候，將工作交接給新世代。」這樣的思慮與決斷就擺在我的面前。當然這不是田中先生自己要退休的意思，而是想在進行工作的同時，也想進行交接的意願。

「無印良品」在日本獨創出的商品概念，已經創下佳績且廣為社會大眾所知。在時代與社會環境不斷變化當中，作為這已經擁有令人津津樂道成果的計畫的接棒人，絕對不是件輕鬆的工作，更背負著艱難重任。摸索在這令人目不暇給的華麗時

代後接踵而來的低成長時代價值觀，難道是我們這個世代的宿命？

那天之後，我花了一整天來思考，對於這份工作到底要描繪出怎樣的願景。然後愈思考這品牌在「世界」浩瀚中的未來，不可思議的，胸口就愈感到股澎湃高揚的感覺。終於，在我腦海中浮現出了「WORLD MUJI」的字眼。這工作擁有與世界各品牌競爭的可能性，想到這裡，一想到自己能繼承並幫這品牌發展，就不自覺地感到雀躍。

翌日，我向兩位表示了我接受的意願。在加入委員會時，我也提出希望能再加入另一位同世代的設計師，那就是產品設計家深澤直人。他從數年前開始，就在無印良品的產品設計上有優秀表現，我直覺認為，他的加入對今後無印良品產品品質的再構築，將是不可或缺的。二○○二年的一月八日，偕同深澤先生一起去田中事務所，介紹給田中先生認識。我們一邊品嚐著饅頭與茶，一邊談論了深澤先生如何看待產品外圍的問題。

「這工作非常有趣哦！有趣到晚上都睡不著覺呢！」

無印良品的起源與課題

田中先生如此說著，這是在他去世前三天的事情。無印良品的交棒就像這樣，陸陸續續從前輩世代傳遞到我們這個世代。

無印良品的概念，是從田中一光這位創作者生活的優美意識，與引領日本流通產業的企業家堤清二，其願景的交感中所產生。這是一九八〇年秋天的事。以徹底簡化生產的過程，來產生出非常樸素且低價格的商品群為基本。「無印良品」的名稱，來自於廣告文案撰稿人——日暮眞三。「有理由而便宜」（あけ（理由）あって安い）這句當初的宣傳標語，則是小池一子參加無印良品首次登台活動時的工作。

當初是以「西友」的自營品牌來發行，獲得消費者大力支持並成長後，在一九八三年，於青山開了第一家店舖。室內設計師杉本貴志，參與了這家店舖的設計。

正視內容的商品開發或簡單樸素的包裝形態，然後使用無漂白的紙素材，誕生了非常純粹且令人感到新鮮的商品。例如熱賣商品之一的「乾燥香菇」，顛覆了乾燥

香菇要保持完整形狀，才能成為商品來販賣的常識，而只選擇破掉的或是形狀不好的，這些一向來都被剔除掉的香菇來當作商品。因為料理時會將其切碎，所以即使香菇的形狀多少有點歪，但在實用面上都是相同的。基於這樣念頭的轉變，便宜的乾燥香菇因而成了商品。紙的原料也是相同的，若省略掉漂白紙漿的過程，紙就會變成淡褐色，無印良品將這紙使用在包裝素材和標籤等等上。徹底執行過後，便產生出體現了獨特優美意識的商品群。這恰好與當時過度包裝的一般商品，成相當正面的對比，不只日本也帶給全世界衝擊。原本只是西友這家超級市場，作為自營品牌而開發出的商品群，但受到對生活環境具有高度意識的消費者，或是對精練的構想相當敏感的消費者們的大力支持，轉眼間很快地發展，獨立成「良品計畫」這個公司的商標。這從歷史角度來看，有著要使發源日本的優美意識，成為劃時代性的商品概念，並對世界造成影響的生活提案。現在，日本國內的店舖已經超過兩百五十家，商品項目也超過了五千件。此外，對於到海外設分店，也在各地引起很大的話題與迴響。

但是儘管如此，無印良品也有課題。發起當初，由於生產過程的合理化而產生了壓倒性的價格優勢，但現在的產業都外移到勞工成本較低的國家去生產，價格上的優勢性漸漸無法維持。再繼續貫徹同樣方法的話，或許能夠有具競爭性的價格，但無印良品的思想並不是歸屬於所謂的「廉價」。為降低成本而拚了命，但不能因而失去了重要的精神。再者，在勞動力廉價的國家製造，然後在勞動力較貴的國家販賣，這樣的想法也不是長久之計。無印良品應該立足於，直到世界的各個角落都能通用、深入的極致合理性。因此，目前必須要向消費者訴求，並不是要追求最便宜，而是要追求最聰明的價格。

另外，關於紙的無漂白這方面，由於大多數的紙都經過大量漂白的過程，因此使用未漂白的紙漿未必就能使成本降低，甚至會因為要特殊處理，而造成成本增加的矛盾。像爽身粉之類，無漂白的粉就比漂白過的粉，有成本來得高的現象。這是一個未加工、純粹的狀態會成為高成本的時代。

除了價格之外，還有其他重要的問題。也就是，光只有省略過程未必能產生出

好商品。筆記本或乾燥香菇就還好，但若換做是「椅子」呢？光省略掉過程是不會生產出好椅子的。椅子是需靠具備相當豐富經驗的考察與設計，以及熟練的技術才能生產出來的高難度產品。服裝類、生活雜貨、家具、家電、食品等等，基本上也是如此。必須將所販賣的這些近五千種種類的產品組合，以創造出充裕的生活環境。省略掉某些東西而產生出來的商品群，其宿命裡潛藏著會在某地方失去趣味，讓使用者有覺得不夠十全十美的傾向。並且，省略的手法又有容易被抄襲的弱點。

具有因接觸到這產品，而使新生活意識受到鼓舞般的這種啟發性商品，是無印良品的理想。排除掉作者、設計師的主觀意識，在以最適合的素材來探索其最適合的形態中，顯露出產品的本質般，具獨創性的省略是最理想的。或許不應該稱為「省略」，而是「極致的設計」吧！發行當初雖標榜著「NO DESIGN」，但事實上為了準確地實現無印良品的思想，漸漸地瞭解到，這需要有更高程度的設計。

不是「這個」而是「這樣」

談到這裡，那麼無印良品所追求的商品層級，或是顧客對於商品滿意度的層級又是如何的呢？至少，不是主張品牌要有突出個性或特定的優美意識。若很多品牌都以一定要誘發出消費者所謂「這個好」、「非這個不可」的強烈嗜好這樣的方向，則無印良品應該是以相反的方向為目標。即是並非「這個好！」，而是要帶給消費者「這樣就好」這種程度的滿足感。並非「這個」，而是「這樣」。但是「這樣」裡頭也有分層級。無印良品的情況就是以盡量提高「這樣」到高水準的層級為目標。

「這個」是果斷地清楚表現出個人意志的態度。當午餐被問到要點什麼時，比起說「烏龍麵就好」，不如改而回答「我要烏龍麵」更會讓對方心情比較好，對於烏龍麵也不會失禮。這同樣也可套用在衣服的喜好或音樂的嗜好、生活的方式等等上。

明確表示出喜好態度的同時，連同「個性」這個價值觀，不知不覺地被過度尊崇。雖然我不否認這說法，但是我想指出，「這個」時常包含執著、產生出自我意識，且發生不協和。結果人類靠著「這

個」一路直衝，如今已經走到了盡頭，不是嗎？消費社會或個別文化，靠著「這個」

發展至今，也已撞到了世界的這一面牆。這意味著，今天我們在「這樣」中的「抑

制」、「讓步」以及「退一步以理性看待」的作為應該受到評價。或許「這樣」比

「這個」更接近高度的自由型態，不是嗎？縱使「這樣就好」中或許還含有些許死心

或小小的不滿足，但藉由提高「這樣」的等級，就可完全解除掉這種死心或小小的

不滿足。創造所謂「這樣」的次元，實現明確且充滿自信的「這樣就好」，這就是無

印良品的願景。

　　無印良品所抱持的價值觀，對於今後的全世界或許也是非常有益的價值觀。一

言以蔽之，或許應該說是「世界合理價值＝WORLD RATIONAL VALUE」，是立足

於相當理性觀點的資源活用法，或針對物品使用方法的哲學。

　　為地球與人類未來帶來警訊的環境問題，早已過了意識改革或啟蒙的階段，而

將局面移轉到，要如何在每天的生活中實踐更有效的對策上。並且，今天世界上已

成為問題的「文明衝突」，也表示出一直以來自由經濟所保證的利益追求是有限度

的；以及，光主張自己文化的獨特性，是無法與世界共存的狀況。取代於以利益獨占或個別文化的價值觀為優先的是，在今後世界上需要環顧這世界且抑制住利己主義的理性。像「批評的精神與良心的行動」這樣的說法，實在只不過是倫理道德而已，但其中確實有追求能讓世界平衡的柔軟理性，這樣的價值觀如果沒有在世界上發揮效用，那世界也無法繼續運轉下去吧！這理性的注意與謹慎，恐怕應該已經包含有這樣極致的合理性。

目前，我們生活周遭的商品已經兩極化。一種是以新奇的素材或吸引人家眼光的造型，來爭奪獨特性的商品群，以演出稀少性、提高品牌本身的評價、創造出歡迎高價格的死忠消費層為方向；另一種是以竭盡所能地降低價格為方向，透過使用最便宜的素材、將過程簡化到無法再簡化、在勞工便宜的國家生產等等，而產生出的商品群。

而無印良品不屬於任一群。在摸索最合適的素材與製法及樣式的同時，也在

「樸素」或「精簡」中產生新的價值觀或優美意識。再者，雖然徹底省略掉不必要的過程，但也斟酌採納了豐富的素材或加工技術。總之，並非實現最低價格，而是去實現豐富的低成本、最聰明的低價格。這才是無印良品的方向。

如同永遠指著北邊的指北針般，表示了生活的「基本」與「普遍」，這也將成為今後世界所必須的價值觀。我想將這稱為「世界合理價值」。

WORLD MUJI

透過無印良品，我想以全球的規模來思考生活文化、經濟文化。想以全球的觀點，希望能幫忙產生出可以讓更多人理解到「這樣就好」的商品。很幸運的，據悉在世界各地存在著許多表現與無印良品的想法有同感的優秀人才。例如，多半經驗豐富且頭腦靈活的設計師們就都知道無印良品。他們都是無印良品潛在的支持者，對於替無印良品工作一事也都有好感。雖然無印良品一直持續著匿名性或是作者不詳的觀點，今後或許必須稍微積極地具體呈現出無印良品的概念，使全世界的人才與

虛無（EMPTINESS）

商品的具體化相互聯繫。目前已經不是只在狹小的日本裡思考無印良品的時候，而是積極地引進全世界的人才或構想的時期。

請各位想像一下。如果無印良品這概念是在德國發跡，那會產生怎樣的商品或店舖呢？或者是在義大利誕生的話，那又是如何？甚至若無印良品是在生活意識逐漸成熟的中國裡被提案出來的話，那又會如何誕生出怎樣的商品呢？在今日，這樣的想像力是非常重要的。蒐集在世界各地所發現的「普遍性」，與在各種各樣的文化中所誕生的「這樣就好」，然後再透過已貫徹最合理的過程的設計來產生商品，將這商品流通至全世界的構想，說不定會成為今後無印良品的大願景。希望堅守這樣的構想來持續發展無印良品，為實現這樣的願景，我期待能盡一份心力。

且說，無印良品的願景，除了商品的開發設計計畫之外，另一方面，還必須同時進行將商品傳達給社會大眾的溝通計畫。這也正是我本身的專長。因此最後，要提示

EMPTINESS

一下有關廣告溝通的看法。

我所提案的無印良品廣告概念，用一句話來說，就是「虛無」（EMPTINESS）。也就是說，這廣告並不是打出鮮明的訊息，倒不如說是，推出一個空無一物的容器來作為廣告。

所謂的溝通，並不是單向的情報發信。一般來說，廣告應該是弄清楚想傳達給收訊者的東西，再將這東西做成容易理解的訊息，再選出適當的媒體管道使其流通。但是，沒有必要一切都依循一樣的準則。也有推出空無一物的容器來取代訊息，希望收訊的一方能填入意涵以完成溝通的情況。

譬如日本的國旗。紅色的圓形沒有意義，只是一個幾何的圖形，其意義都是之後的人所賦予的。之前曾經背負著象徵軍國日本的意義，導致今日還有很多人討厭日本國旗。相反的，也有人主張已經改變成象徵和平國家的意義。我自己本身是受後者的教育，因此日本國旗從我眼中看來是和平的，但在我去中國的大學裡說到這個話題時，台下大半的聽眾雖然都是年輕的學生，卻也都當場議論紛紛。看來，他

無印良品

無印良品

們不是這樣去解讀的。另外，也有人說這是象徵神道的神體，是太陽的象徵；也有人說這是紅色的血，或是心的象徵；還有人開玩笑地說是白飯上的梅乾。我認為不論哪一種都能解釋，解讀的方法實在有很多種。不偏向於這些各式各樣的某一種解釋，這國旗一直都能接受這些想法與解讀。這簡單的紅色圓形，就如同一個空無一物的容器，正因為空無一物才能夠全部裝入這些不同的想法。所謂的象徵（Symbol）正是如此，這象徵的功用大小，可比喻成這容器可裝入的容量。在奧運的授獎儀式等等上，也幾乎滿載了很多人的多樣意涵，旗子緩緩地升起、輕輕地飄揚，並醞釀出強烈的向心力。

再舉別的例子來看，新年去拜拜時，廟裡捐錢用的捐獻箱，也是同樣的情況。這樣的儀式是神明與參拜者的交流。這時神社為了促進交流，也不無發給每位參拜者護身符的可能性，但是神社並不這樣做。只是在正前方靜靜地擺了捐獻箱。由參拜者以積極的心情來投入香油錢，接著自己本身也感受到神佛保佑才打道回府。

雖然這些是日本的例子，但若仔細觀察那些相當成功的品牌廣告，也是都以相

同的原理在運作著。以能接受多樣性解讀的向心力為核心而存在，並被這些喜愛廣告的人們，寄以各樣的期待與意涵。無印良品的廣告概念「虛無」（EMPTINESS）就是將這原理意識化、方法化後的東西。總之，推出一個以空容器來製作的廣告，當收訊的一方在那裡自由地裝入各自的想像時，這溝通便漸漸成立了。

有很多人對於無印良品抱有潛在的好感，而那個好感的理由也各自不同。有些人覺得是生態學，有人覺得是都會式的洗鍊；也有人對這便宜的價格感到滿意，也有人喜好這簡單的設計。甚至有人更是說不出個所以然來，就只是愛用無印良品。

廣告訊息必須代表其中的一項。以是個能夠接納這些想法的大容器最為理想。

因此，無印良品的廣告不加入廣告文案。無印良品的文字商標（Logo Type），不僅是宣傳標語（Catch Copy），而且具有品牌商標（Brand Mark）的意思。這四個文字，也相當含蓄地隨著時間的流逝，而蘊含著相當不錯的意義。

依照這樣的想法，在商品的廣告上，就只在畫面中央直接擺上商品，在畫面的某一個角落放上無印良品的企業標誌（Logo），就讓這種簡單的形式成為一個制式

的規格。

將企業商標置於地平線

宣傳活動基本上也是相同的想法。這是一個很大容量的容器，使用了「地平線」的照片。在地平線上是一片什麼都沒有的景象，但也可說什麼都有。因為這是個可以看到視線內所有天地的景象。這也是捕捉人類與地球間極致的風景。如同之前所述，世界合理價值正是今後在地球上生活的人們所應該分擔的價值觀，而那或許不會以表現來被看見吧？或許與其說表現，不如可說是一個象徵接受了這樣想法的影像。我是如此認為。

地平線的構想出自於攝影家藤井保的提議。當大家在討論，能夠接收大眾對於無印良品意識的影像為何時，藤井保提出了：「地平線」如何呢？藤井保是一位在相當簡單的影像中，去捕捉事物本質的一位攝影家。之前也曾經以這樣的風格拍了不少照片，這次才大膽地嘗試提議看看。我有預感，他會拍的並非純屬風景照片而

已，而是在具有作爲裝載人們想像容器功能的這個「虛無」（Emptiness）概念中絕對不會逼近的「地平線」。

這不是條不完全的地平線。而是條俐落地將畫面一分爲二完全的地平線。到底哪裡可以確實看得到這樣的地平線呢？我們一邊看著地球儀，一邊思考這個問題。若是「水平線」的話，出海後就馬上看得到，但是一條完美的「地平線」卻沒有這麼簡單就找得到。研討了各式各樣的情報後，我們選擇了在南美玻利維亞的安第斯山中，有一個如同半個四國大小，叫做「烏猶尼」的鹽湖，與一個在蒙古草原中一個叫做「馬魯哈」的平地，來進行外景攝影。讓各位所欣賞的是張海報，這是接納新無印良品的未來的容器，也是願景。

尋找攝影地點——地平線

爲了拍到完整的地平線，我們造訪了南美玻利維亞中，一個叫做烏猶尼的城市。這也是我造訪過的國家中，最遠的一個城市。那裡位在安第斯山脈的山腰，標

高三千七百公尺。附近綿延矗立著標高約五、六千公尺級的山峰。

從東京出發的我們，首先飛往鄰國阿根廷的布宜諾斯艾利斯，接著再飛到玻利維亞國境附近，一個叫做胡胡伊的城市。接下來如果再搭飛機，就可能會有高山症的症狀。因此便換搭四輪驅動車，以陸路進入安第斯山，在幾個小城鎮夜宿了幾晚、花了幾天的時間後，我們的位置標高也漸漸往上升。即使如此，我也經驗了高山症的輕微頭痛症狀。總之距離很遠，費了好大的工夫好不容易才走到，人煙也愈來愈稀少。

為何到了烏猶尼就可以拍到完整的地平線的照片呢？那是因為在這個城鎮的附近，有一個全世界最大的鹽水湖。與其說是鹽水湖，倒不如說是個乾涸的鹽原。這是個白色巨大的平面。如同半個四國大小，整面平坦的純白。因此，視野是三百六十度白色的大地與天空。總之，在這裡只有地平線。

這片鹽的大地相當堅硬，即使是四輪驅動車駛過，也幾乎不會留下車輪的痕跡。鹽的地表浮出如同哈蜜瓜外皮般的網狀模樣，且全面覆蓋了整個地表。用如同

DESIGN OF DESIGN

攤開的手帕般大小的多角形，來分割了這巨大的白色哈蜜瓜表皮。且無邊無際地延伸出去。

但是，這鹽湖也並非都是已經乾涸的大地，在鹽湖中有一條河流流過，因此依據季節不同，也會發生某部分有水覆蓋著地表的區域，是只要穿雨鞋就可以涉水的程度。與其說是水，不如說是有點小濃稠的鹽水，近乎不流動而是完全黏在大地般的感覺。也許是鹽水比重較重的緣故，因此不會像湖面或海面般容易起漣漪或波浪，反而像是面完整的鏡子般倒映著天空。總之，在這個區域中，以地平線為分界點，看起來似乎有兩個天空。能看到的風景都成了天空。若說是天空，那倒不如說是雲，還感覺比較貼切吧！我們正站在以地平線為分界線而浮游在兩邊的雲海中。

看到的太陽是兩個，月亮也是兩個。攝影當天恰好是滿月之日，到了黃昏，各有兩個的太陽與月亮，彷彿在西邊與東邊互相輝映著。這不僅是很珍奇的景色，更令人產生似乎來到了另一個星球般的錯覺。

那麼，為何我們需要這樣的地平線呢？那是因為我們想使用，能夠誘導人們的

無印良品

思緒到地球或人類所共通的普遍性或自然真理的映像。想拍一張在地平線上，站著一個像小點大小般小小的人的照片。雖然極爲單純，但這是地球與人類間的極致的構圖。一無所有中，蘊含所有。在這裡或許可以拍到這樣的照片吧！點綴在這一望無際的景觀中如小點般立的人影，是在烏猶尼城鎮裡找到的一位十四歲少女。

藤井保提出，想在離地面四公尺高的地方來拍照。雖然很難說在四公尺高的地方看景觀，這能見度差的範圍到底有多少，但是我們工作人員還是因應了這個要求，不知從哪裡調度了鐵棒來焊接，且連夜趕工搭起了鷹架。接著將這鷹架運到了鹽水湖，當站上去後一看，果然視線內的地表，整個變大般地映入眼簾。從自己腳下所站的地方到地平線爲止，遠近的深度也放大，景觀的範圍更爲增加。

攝影持續了五天。對於那有水區域中，鏡面上的地面天空印象深刻，但實在是如同夢境般太過美麗，而沒有在大地上的實在感。最後是拍到了白色大地上一片無雲的青空。對於這照片感覺這一趟路眞是值得了，我們也離開了烏猶尼。

從鹽湖的中心到邊境爲止，大約要一小時的車程。在城市中有一家叫做

「CACTUS」（cactus希臘文，仙人掌的意思）的餐廳，我們每晚都在那裡吃駝肉排。那烙印在眼中的地平線色彩殘留影像，似乎還映在眼簾裡，難以忘懷……。

第五章 欲望的教育

設計的做法

我經常反覆咀嚼「小處著手，大處著眼」這句話。並非是從現在的立場來看距離僅半步之差的未來，而是想洞察從過去到現在，以及再遙遠一點的未來視點。存在未來的同時，也存在著過去所擁有的龐大文化積蓄。對於自己而言，那也是未知的資源。但即使具備那樣的觀點，實際上自己應該去做的事情，就是使明天的發表會（Presentation）能夠成功，為了使發表成功，因此要整理企劃書，甚至為了營造現場不錯的氣氛，還要整理桌子的周圍，最後還要清洗已經髒掉的咖啡杯。每一個人的日常工作終究不過如此，但為了能藉由累積這些細微的事情，而到達一個令人滿意的境界，就必須在自己的意識中，裝設能夠誘導自己的誘導裝置。

如果以大方向而言是這個意思，那設計的經營又該朝向哪個方向比較好呢？無

印良品的願景，就是在摸索極簡的同時，也以不過度的設計來產生出日常中的新鮮感。這與自己的生活觀有多處重疊，因此能夠很自然地投入這工作。因為我對紙這素材有共鳴感，所以能對紙公司的產品或溝通開發有所幫助。但是在價值觀或嗜好一致的另一面，設計也儼然與世界的經濟息息相關。我的顧客之一——國際牌（National Brand）咖啡，為了與競爭對手世界牌（World Brand）對抗，因而進行設計以提升在日本的市場佔有率。我也幫專門從事都市大規模開發的企業做 CI（Corporate Identity）。設計是使經濟運作的力量，對企業來說是重要的經營資源。冷靜且準確的設計運用，能夠大大提升商品的競爭力或企業的宣傳效果。我們為了能夠瞭解設計的力量、精練其方法，甚至使其有效地發揮效能，要不斷切磋琢磨。

但是，這樣進行的結果，我們到底看到了什麼？不單單只是能否製成產品，或是有無訊息的傳達力，而是在這進行的累積或反覆的終點中，我們能看到什麼？

「看到地平線」，這是一句優美華麗的詞句。雖然清爽的景象在那裡擴展開來，但就如同先前所述，那只是個空無一物的容器。能夠接納看到這景色的每個人的想

　　　　　　　　　　DESIGN OF DESIGN

法，但這不是個願景。當我思考這件事情時，最近常有「欲望的教育」這句話在我腦海裡打轉。因此想閒聊一下關於這句話。

企業價值觀的改變

企業的型態或其形成都漸漸在改變。特別是「製造商」這樣的企業型態也開始變化。一直以來，「製造業」就是製造、流通且販賣商品的事業。汽車製造業就生產汽車，時鐘的製造業就製造時鐘且販賣時鐘。關於製造商的創業，應該有很多是從想要製造好的汽車、想要製造好的手錶般的創業者的想法開始。但是企業隨著業績提升而事業規模擴大，其所負擔的經濟也隨之增加，光靠對製造的熱忱已無法支撐。也就是，事業性成為企業的存在意義。所謂的事業就是提高收益。不僅僅只對於企業，對於投資於這企業的股東們也要帶來高收益，這成了企業的目標。當然，在現今，事業性已明顯地成了創業的動機，投資家或銀行冷靜地預測這企業最近未來的事業性，並進行投資、融資。

今天，在這資本主義的遊戲規則中，在對於如何能獲得最有效率的事業性最為關心的美國，企業的核心就是股東。在美國，公司的型態大概如同以下所述。首先，握有這遊戲主導權的是，相信這企業的事業性且投資的股東。實際去完成這事業的負責人，是由股東大會任命的執行董事，董事長則是這執行董事中的領導者。

董事長是提高收益且回饋給股東的負責人，若以美國式的說法來解釋董事長，就是CEO（Chief Executive Officer），也就是執行長的職務。並且，為了完成事業，要將職員安排在必要的組織崗位中，此時就會雇用人才。沒有什麼年功薪資制度（所謂「年功」，是指依照工作年數或年齡等來決定職位及薪資的制度）。每一個崗位的薪資都是固定的，只要職位沒有變，那麼薪資也不會有所變動。這是個相當明確且冷靜透徹的事業體組織。若是公司收益不好，當然整個執行團隊連同董事長，都會經由股東大會而被撤換，而被留下來且有著優良業績的優秀CEO，成了炙手可熱的人物，四處都有人高薪禮聘挖角過去擔任CEO。

另外，也有人想到一個特別的商業模式，且創業、使成長，讓股票上市後，再

AGF MAXIM、BLENDY・包裝　攝影・關口尚志

連同高額的股票與公司一併賣掉來求得財富，以這樣的方法來結束這個遊戲。聽說最近商業模式也可以取得「專利」，想出一個賺錢的好方法的人受到尊敬且優待。但即使沒有取得專利，因這構想中含有「在薪資低的國家生產，在薪資高的國家販賣」，所以是很不道德的事情。所謂的資本主義，是以獲得「金錢」或「財富」為目的之世界法則般的東西。為了新興事業或提高受益，這樣的規則被已開發國家控制並推廣到全世界，這就是所謂的全球化。倒不如說，將本來就應視為問題的價格差視為前提條件，接著再引進當中能夠產生利益的結構。恐怕將來我們都會生存在被攻擊且不平等的時代、社會中。即使日本被這股力量壓制、擺弄，但應該是個不會輸給排在前頭的集團且緊追不放的馬拉松跑者。

促使「製造業」開始變化的主要原因，就在這全球化規模下追求經濟效率的潮流中。以前都是擁有自己的工廠，且在工廠進行商品的製造，但現在這「擁有工廠」的物理性制約，卻成為事業自在地展開的絆腳石。一旦商品無法熱賣，對工廠的設備投資就會變成白費，這本身就是風險。而且還必須留意罷工等等，以及與勞工的

交涉。再者，現今在勞動薪資較低的國家製造以降低生產成本，已漸漸成為工業生產的常用手段，但將工廠設在無法掌控一切的國家中，其高風險也伴隨而來。因此，若能保證「品質優良的製品能確保在必須的量內」，才會有或許也可以將製品的製造或供應交給公司外部的想法。例如「半導體」這樣的零件，與其在勞動力高的國家生產，不如由較便宜的國家來供應會比較好。因此從很早以前開始便如此。

現在不只是周邊零件，連主要的零件，也都透過在全世界所設的生產工廠其據點的網路、物流的網路，使能合理地供應必要的東西。那樣的說法，是從產品設計家深澤直人那裡聽到的。稍微深入調查後發現，專門提供這種服務的公司，約在一九六〇年代前後出現，可是因為有時候會在偏僻的地方進行生產，所以在品質管理上好像有很大問題，直到最近，又以猛烈的攻勢持續成長著。電腦的「DELL」等，就是將製造部門外包給這樣的公司。而製造商同業彼此也磋商條件、互通技術或零件，在電子相關產品的現狀中，幾乎可說已經沒有完全都是純正的自製產品了。

EMS（Electronic Manufacturing Service）也就是「電子專業製造服務」這種企業型態的持續成長，特別是總公司在美國西海岸的企業，都陸續在中國、亞洲各國、中美、南美等製造成本較低的地區設置生產工廠，形成網路化，並且接受各種來自一流製造商對於產品、零件生產或組裝的委託。當然中國並不是單純只是製造產品的據點，其本身就潛在有廣大的市場。除此之外，現今已不是會去注意亞洲哪個國家或地區可能成為生產據點的時代了。

製造商機能的聚集

如此一來，在自己工廠生產的「製造商」的企業意識當然會漸漸改變吧！從所謂的「製造」中獲得自由，可以集中事業，提供商品開發、新市場的探勘與創造、使用IT開拓新的販路、以商品為媒介提供各種服務。更極端地來說，應該是會有雖然本身是汽車製造商，卻不從事汽車製造的例子。設計由自己公司做，然後將成品的製造委託給受託製造公司，使地球上生產成本較低的地區的工廠成一個網路來進

行生產。

汽車製造商則是去計畫、實行，要製造出怎樣的汽車、要如何販賣到哪些市場等等事情。甚至還以汽車為媒介，展開各式各樣的服務。除了汽車的販售以外，也能夠提供給顧客保險或金融、通信、旅行、住宅等等的服務吧！日本的汽車製造商目前都堅守由自己公司來生產，但若製造商為了收益而敢於挑戰的話，應該會盡可能把零件的製造都外包出去吧！那麼，電腦公司必須有家電的製造技術，家電公司必須有電腦的製造技術，受委託製造的公司早已預測到這需求且就定守備位置，早在製造商的需求以前就搶先進行中。

精密地「掃描」市場

當大家重視製造商的機能，從生產技術轉變到商品開發能力時，則行銷管理與設計，就更顯得重要。企業都不想使事業白費，就必須謀求經常有如衛星天線般的高精密度，確保能比其他公司更正確地掌握市場、計畫出與市場符合的商品、以不

浪費的方式來生產和流通、與獲得稍微高一點的收益，這樣的傾向正逐漸加速。就某個意義來說，今天的行銷管理變得相當精密。反覆地進行市場調查，詳細地檢閱出消費層中顧客的嗜好或潛在性的需求，且將其資料化。經驗豐富的行銷管理負責人，只要創造性地分析這些資料，就能更準確地預測出市場的動向！對於新市場的探測也會變得更活躍吧！

今天，透過行銷來對市場中顧客的欲望或需求，進行高精密度的掃描。為何會用掃描這字眼來比喻？那是因為我覺得，用雷射完整且縝密地讀取圖像的這掃描動作，與仔細精密地調查消費者實態的市調過程非常相似。以汽車當例子，現今在日本相當熱賣的汽車，一再重複地掃描「日本人對於汽車的欲望」，之後將其結果反映在產品上，展現出持續再製品（RE-PRODUCT）的成果。

常聽到大家對國產車批評說：國產車與外國汽車比起來少了點優美意識啦！或缺少哲學啦！的確，部份的歐洲車有著可讓人感受到其中強烈的自我主張。感受到蘊含於汽車這樣的產品中，生產者的熱情。日本的汽車就不是這麼一回事。日本的

汽車是依循著日本人的需求來製造，不但沒有自我意識，反而是非常溫和親切且順從聽話的。性能優良、燃料費便宜又極少故障。

那是因為將日本人對於汽車的欲望精密地掃描，且完美地依循這個結果來製造，日本的汽車才會在日本人眼中看起來如此穩重且舒服。因此，不論是好的或壞的意思，日本的汽車就是符合日本對於汽車的欲望水準。只要精密地進行行銷管理，產品就是那製造商所經銷的市場的意識反應，那些欲望的程度或方向，可說是都透過那些產品而塑造出來。

考慮全球化的市場時，商品競爭力的根源，就是成為商品經銷市場的意識或欲望。歐洲、美國、日本、還有潛在的中國，在世界上有著那麼大的市場。日本的製造商也會將目標瞄準美國市場，於掃描美國後進行商品的製造吧！但是基本上既然已經以人口為一億三千萬的日本市場為主體，日本的汽車難免會是日本市場的汽車。然而要以哪個市場的欲望為對象來思考商品，也就是「作為主體市場的選擇」呢？若在全球化中會對商品的優勢性帶來影響的話，那麼所要面臨應該考慮的問題

就在這裡。

這或許與電影的出處類似。既然以在日本公開為前提，那麼日本電影想必會是日本式的電影。好萊塢的電影雖一開始就以全球的市場為前提，但這是其祖國美國本身的文化。而法國電影或義大利電影，就會散發著一股歐洲的氣氛。

之前所提及的具有強烈自我主張的外國汽車，就和外國的電影一樣，都不是以日本人為目標。甚至可說是無視於日本而成立。因此會感到不協調，時常看起來很異國風。也有人喜愛這種看起來很有個性又帶點異國情調的產品。但那只限是製造商浪漫的自我主張，那魅力應該不成問題，會成為問題的是其他的市場。例如一輛以配合歐洲市場的欲望水準冷靜地瞄準目標的汽車，在日本的市場上有具優勢影響力的情況。

欲望的教育

若是在美感很差的國家做精密的市場調查，那就會製造出美感很差的商品，然

後在那個國家會賣得很好。如果是在美感很好的國家進行市場調查，那麼會製造出很有美感的商品，也一樣在那國家大賣。只要商品的流通不具全球性，這些都不是問題，只是當這美感很好的商品引進到這美感較差的國家販賣時，那這美感較差的國家的人們，會因為接觸到這樣的商品而有所啟發、覺醒，而對這外來的商品懷抱欲望吧！但今天若是相反的情況，就不會有這樣的情形。在這裡所說的「有美感的好處」，是指在與沒有美感的商品比較時，有美感的一方帶有啟發性，且對其他具有驅逐力。

在這裡有一個我認為是視察大局的線索。總之，問題不是在如何精密地進行市場行銷管理。而是若沒有同時意識到，要如何保持企業所經銷的市場其欲望水準的高水平，在這裡沒有擬定戰略的話，那麼在全球化下，這企業的商品優勢便無法展開。這就是問題所在。品牌畢竟不是虛構而成的，而是會反映出那個成為經銷國家或文化的水準。

只要日本的汽車在海外也能有好評價、好業績，那麼就不用去擔心日本汽車的

意識水準。今天，日本的汽車，特別是性能方面，在海外也獲得很高的評價與信賴。日本人這種一絲不苟的個性，造就了能夠保持包括汽車等等各種工業產品基本性能的高水平。

但是當不是以小型或實用車，而是以高級房車進駐世界市場時，反而BMW、AUDI、賓士等等的人氣較高。在日本也是有相同的現象。這是怎麼一回事呢？這不能單純歸於所謂品牌形象強弱的問題。恐怕是日本人對於這種等級的汽車意識水準還不及德國、歐洲吧！在這階段中出現的品質，並不是汽車的性能問題，也不是靠設計師個人努力就能解決的問題。這應該是更綜合性的品質，也可說是品味，或者應該形容為品格的性質問題。這樣的性質非常不足。在市場的欲望深層中蔓延著的這性質，這並不是簡單就能改變的東西。

雖然剛才談的全都是汽車的例子，但是即使換成「鞋子」或是「辦公家具」也是一樣。身為商品主體的市場其欲望的質，會左右在全球化市場中商品的優勢性。

若不將焦點聚集於與一般行銷管理不同的深度，則無法看出此問題。考慮這問題的

就是「欲望的教育」。

在香港吃到的中華料理很好吃，但在東京吃到的就未必如此。若說那是廚師手藝的問題，那麼從香港或中國找手藝很棒的廚師來就能解決問題，而事實上也是這麼做的。但是這其中的落差就是無法拉近。那是因為問題不是出在廚師身上，而是在顧客。若要比較對美味的中華料理挑剔的客人數目，那麼香港與東京不分勝負。

但今天若換成「壽司」，那結局會逆轉吧！

日本人的生活環境

這個話題是日本人生活意識整體的問題。因此，必須要逐一檢視根本上影響日本人的生活意識的要因。比如說住宅呢？

日本建商所建造的住宅水準實在不高，去參觀樣品屋也往往會感到失望。外觀更不用說，規格化的隔間，還有隨便的採光、看起來很廉價的地板、牆壁、天花板等，門板上不必要的裝飾、奇妙誇張的照明器具、樣式上顯得累贅的門把……。日

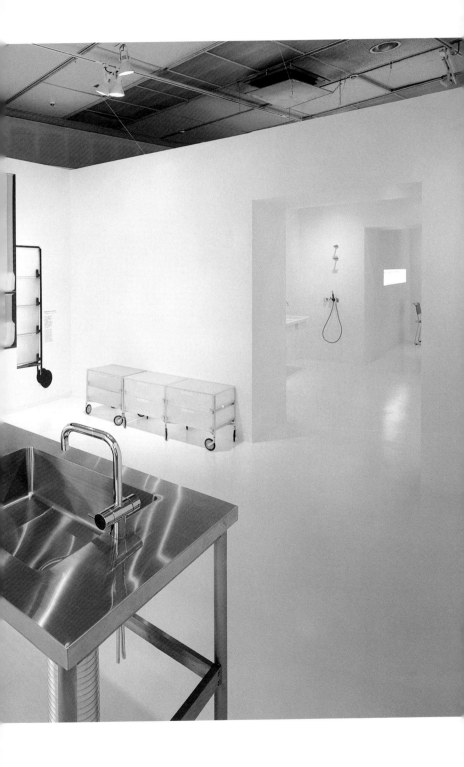

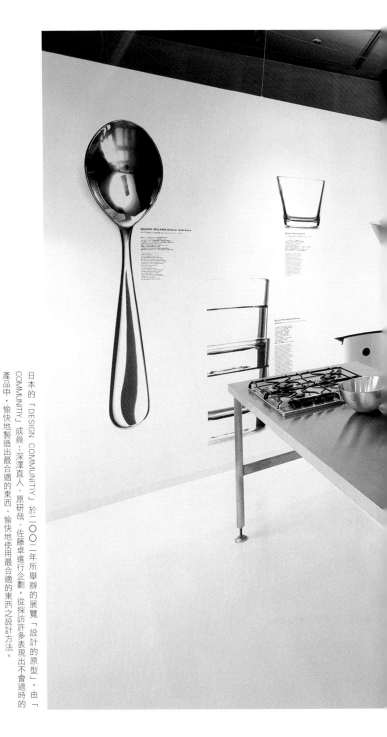

NUOVO MILANO Ettore Sottsass

日本的「DESIGN COMMUNITIY」於二〇〇一年所舉辦的展覽「設計的原型」。由「COMMUNITIY」成員：深澤直人、原研哉、佐藤卓進行企劃。從探訪許多表現出不會過時的產品中，愉快地製造出最合適的東西、愉快地使用最合適的東西之設計方法。

攝影・Nacása&Partners

本人對於家的想法絕不淺薄。這是一個屬於自己的窩，是揮汗努力工作存錢，且背負著龐大貸款才買下的。因此這不是很隨便的東西，買房子等於是夢想的實現。但是，雖然認眞地買東西，卻是這種水準。和認眞的程度相比，其所呈現出的意識低劣得令人感到悲哀。日本人雖都將住宅品質的惡劣，歸於住宅地價格太高的因素，但事實並不是如此。那是因爲對於住宅空間的優美意識不成熟。總之就是欲望的水準太低。

對於近代的住宅居住，日本人一直無法獲得理想的模式而生活著。在明治時期，雖引進西洋式的住宅，但住宅並不如同衣服一樣簡單，特別是老百姓階層更是如此。光是融合和室與西式的方法並無法獲得滿足，至今都尚未解決。就老百姓住宅空間而言的學習教材，就是不動產業者夾在報紙中的廣告傳單。看著2DK或3LDK等等的隔間，就可以學到這是兩間房間＋廚房、或是三間房間＋起居室兼餐廳。以榻榻米的數量來計算房間的大小，依地板素材的不同，可分爲西式房間與和室。因此即使是行銷，也是利用「2DK附停車場，一間爲和室」等引導的說法。這樣的

不動產廣告傳單產生了「參考效果」，欲望就以扭曲的形狀逐漸一般化。此外，

「2DK」是建築家西山夘三在關東大震災之後進行研究，費盡一番苦心後才想出屬於日本人標準的、合理的生活空間。但是在被使用在不動產用語中後，到了今天，卻成了描述日本住宅空間的單位記號。或許對於不動產業來說非常便利，但從另一角度來說，也壓低了對於大眾階層住宅空間的欲望水準，反帶來相反的「教育效果」。

在某些住宅的簡介上，有時會有空間相同但卻有價差的房子。較貴的房子玄關的門有裝飾，而較便宜的就很單純；貴的房子客廳使用水晶吊燈，而較便宜的就很樸素。雖然樸素的一方看起來比較美，但卻是有很多裝飾的那一方比較貴。向房屋仲介詢問原因，答案為——這是行銷的結果。總之就是因為顧客有這樣的「需求」。

一樣隔間的房子，但因為些微的差異而將房子分為松竹梅的話，據說有較多預算的客人都會選擇較貴的那一方。這是朝否定方向「負的欲望的教育」的一個例子。如此反覆進行行銷的結果，日本的房子、還有房子所聚集的街道水準就會往下降。因為生活習慣不同，或許沒有將「房子」外銷到海外市場的企業，但萬一外銷的話也

是賣不出去。

恐怕像這種一般住宅空間的供給情形，產生了教育的效果，也對於各種生活用品欲望的基礎形成，造成了影響。我覺得這與剛才提及的「高級房車」問題也有點關聯，大家意見如何呢？日本人的汽車不是朝著操作性能或安心的空間感，而似乎是朝著2LDK、3DK這種方便使用優先而進化中。不過，這未必完全不好。或許也有人認為有別於歐洲，在社會階層意識很薄弱的「總中流」（指中產階級）的日本，象徵高級房車般的欲望是沒有必要的。

這是我個人的意見，關於日本的住宅空間，我覺得應該慢慢地替換掉以「附土地的獨棟建築」為目標的習性比較好。這與不能自由變賣，或一定得住在那裡，而這房子是否屬合於我，沒有關係。與其如此不如更仔細去看空間本身的質比較好。為使住宅空間配合生活而進行「組構」，抱有這種想法才合理吧！基本上透過地板、牆壁、天花板、廚房、浴室、廁所、通信設備、收納、門窗、建築金屬物、家具、照明，以及各種生活雜貨，就可以組構生活空間。沒有土地也可以，特別是在都市中

　　　　　　　　　　DESIGN OF DESIGN

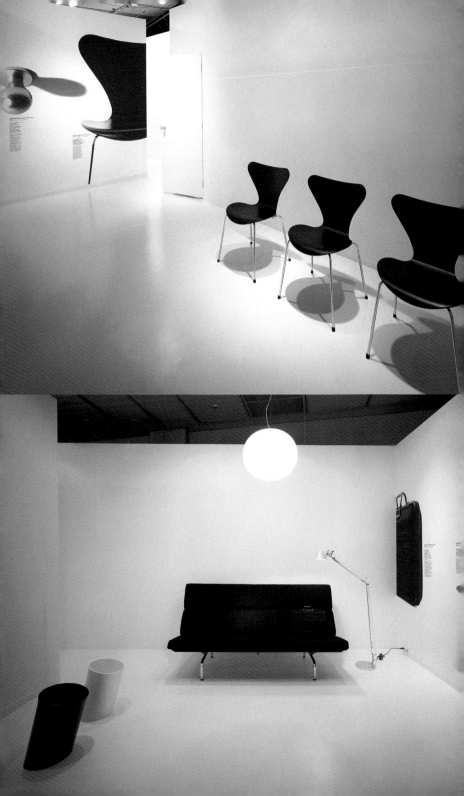

心。今後老舊的大樓等等，其中構造或結構沒有問題，但室內設計很陳舊的建築會愈來愈多。歐洲的古都等等，在對於建築物重新整修嚴格規範的地方，大家就都很巧妙地重新整修室內的設計後居住。將建築物的構造稱為「Skeleton」（意為骨架，在台灣用在建築上指的就是「空間結構」），內側的生活空間稱為「Infield」（意為內野區，在台灣用在建築上指的就是「室內空間」）。只要自在地組構這「室內空間」的能力能夠被啟發的話，那麼日本的住宅空間就可讓人感到期待。這種生活基礎的住宅空間意識水準的提高，或許也會使所有行銷的基礎和生活者的意識水平更活性化。從這點來看，也許會產生出獨特的生活文化。

使日本這塊田地的土壤肥沃

之前，我幾次提到，日本是個有一億三千萬人口的大市場。只要經過行銷，那這市場就是塊田地。我想這塊田地就是寶物。並不是要去調查這塊土地的土壤後再去改良品種，或改種植比較容易養育的品種，為了使這塊田地能種植出優良的農作

物，而為「土壤」施肥，這也是行銷管理的一種方法吧！這就是所謂的「欲望的教育」。也許對「欲望」這字眼的生動逼真感到反感，但除了單純的「意識」，更深入找尋稍微更主動一點的語感，結果決定採用這樣的用語。從這英文意思為教育的字眼，可稍微感受到一股壓迫感，因此含有「引導出潛在東西」這樣的意思。我自己也一直思索著，是否還有更高雅一點的表現，目前就先用這字眼。

如同在肥沃的土壤上可以收成優良的農作物一般，從充滿感受性的市場上，應該也可以獲得充滿感受性的訊息。不知這是幸或不幸，日本有一億三千萬人口的市場，在面對全球化的攻防中，以「日文」這防線嚴守。多虧日本人的英語不流利，日本市場不可思議的維持著獨創性。只要使在這獨特市場上的「欲望的質」施肥，那麼應該就可以提升日本在全球舞台上的競爭力。我認為，使收成品的品質提升，那麼應該就可以提升日本在全球舞台上的競爭力。我認為，用長遠的眼光來看設計的經營，應該依照這樣的局面持續下去吧！

これまでの正球のグローボールを少し小さに
偏平するようなあり、そして豊かな大きさ。
表面全体に広がるなだらかな均一な光の拡散効果は、
彫刻のような斜に立体感がなく、空間に光の穴があいたような、
光のように平らな光源となって、不思議な物性感を漂わせるのである。
上部に開けられた穴から光を出している大大さ1～2mmの細いワイヤーが
重いボールを支持体を持っている。灯りをつけるとワイヤーは見えなくなり、
ルーズなコードとの対比で光のボールは、ふんわりと浮遊して見える。
球の自然な重みは瞬間弾体の破壊を免れているかり。
まるで着らかく大きな光の玉が空間に漂かんで停止しているようだ。
これ以上きれいな光の玉はあるだろうか。

The bulb of this light has a particular
flat shape.
Its volume and flat radiation of light
given off from its whole surface make it
lose the solid impression
and create such a magical image as a
light hole in the space or a flat light
board in the air.
The wire supporting the weight of the
light ball is only 1-2mm in its diameter.
The wire becomes invisible when

the light is on and with the effect of
the loose switching pull cord,
it looks as if it were a floating balloon
of light in the air.
The flat warp of its light bulb does not
have the stiffness particular to
geometric objects.
It is just a soft big mass of light floating
still in the air.
I wonder if we can find more mystic
beauty of a room light than this.

GLO-BALL/Jasper Morrison
1998/Flos
太陽を思わせる、あかりの原型/グローボール/ジャスパー・モリソン

GLO-BALL　Jasper Morrison

14　15

上圖：選自於「設計的原型」一書中的 GLO-BALL

この椅子の一番の特徴は、大きな背もたれである。
背中を保護し、座った時に自然に腰かけられる。
足を組み、ひじを背もたれに幸せをポーズの自由気に連想できる。
つまり人間の体型に対し、座るという行為を
最も無い自由度でサポートできる形状がここにある。
ブライウッド（成形合板）とクロームの細い脚を使った組み合わせとしても
これが頂点と言える。他の椅子はここからの派生である。
シンプルな素材の組み合わせだが、ヤコブセンの手にかかると
これだけ完璧の組み合がり、また個性が強くなるのである。

The most characteristic thing of this
chair is its large board for its back-
support. It supports and protects our
backs when sitting and we can naturally
rest either of our arms on it, too.
You can imagine a person sitting on it
with his legs crossed and one of his
arms rested on its back-support.
The shape of this chair is the most
natural one that will allow us to enjoy

the act of sitting in the most natural
way with the greatest freedom.
The composition of this chair is of only
plywood and thin legs made of chrome
steel, which is to be the original model
of the series. Jacobsen has such a
ingenuity to make the combination of
these simple materials reach this
degree of perfection and give this chair
its strong uniqueness.

SEVEN CHAIR/Arne Jacobsen
1955/Fritz Hansen
ブライウッドとクローム脚の組み合わせ/セブン・チェア/アルネ・ヤコブセン

SEVEN CHAIR　Arne Jacobsen

20　21

下圖：同「SEVEN CHAIR」

G-Type Soysauce Bottle/Masahiro Mori

1958/Hakusan Porcelain

手と作法から生まれた「注ぎ」の形/G製しょうゆさし/森正洋

人差し指でキャップを押さえ、親指と中指でボトルを支える。
醤油をさす行為が作法として決定される形である。
モノの形だけではなく、それを持つ手の形とそれを使う所作のすべてが
統合されたデザイン。たとえば連れ立って寿司屋に行く。
互いの小皿に醤油をさしつきされつといった情景が繰り広げられるわけであるが、
そういうシーンととにれはよく似合う。
蓋のつまみの上に小さな穴があり、指で押さえて醤油の回る量を調節できる。
これは醤油を「さす」ためのものので「かけまわす」ためのものではない、
このデザインによって料理が品良く、美味しそうに見えてくる。

Holding the bottle with a thumb and a middle finger, the cap with a forefinger, you pour the sauce over the food like a fixed manner. The focus of its design is on the total elements including the cruet itself, the hand holding it and the series of actions of using it. Suppose you are at a sushi bar with your spouse. This cruet is fit for a picture in which you serve soy sauce to each other's plate. A small hole on the cap's top is for controlling the amount of the served sauce with your forefinger. This is for serving soy sauce little by little properly and elegantly and not for pouring its content all over the food. The food we have will look delicious and graceful thanks to this design.

上圖：同「醬油瓶」

Sleek/Achille & Pier Giacomo Castiglioni

1962/Alessi

マヨネーズの完璧なすくい心地/スリーク/
アッキレ&ピエール・ジャコモ・カスティリオーニ

「sleek」には、「なめらか」とか「触り心地のよい」という意味がある。
これはマヨネーズやジャム瓶用のスプーンである。スプーンの形状が瓶の内部状に
ぴったりとあっている。皿の上、あるいは瓶の内部に残ったマヨネーズを
スプーンですかき集める動作の難しからしさは誰にもある具合の記憶。
生活のなかに整理されたかな悩憾な不要をる。
このスプーンは見事に解決してくれている。
カスティリオーニのデザインにはいつも「そうそう、そうなんだよ」という共感がある。
プラスチックの半透明な素材は、その流行とはほど遠い1962年の仕事。
現在も当時もその鮮新さに変化はない。

'Sleek' means 'smooth', 'good touching feeling'. This is a spoon to scoop up mayonnaise or jam. Its shape perfectly fits the inner shape of the jar. This spoon solves the problem everyone experiences; the difficulty to completely scoop up the mayonnaise left in the jar or on the plate. Castiglioni's designs always make us say 'Yes! Yes! That's It!' The use of the translucent plastic material was conceived in 1962, long time before the spread of its popularity. The sharpness of his design hasn't weaken at all.

下圖：同「美乃滋湯匙」

設計的大局

日常是孕育優美意識的苗床。之前舉汽車或住宅空間的話語中引證過，例如在便利商店裡面販賣的任何一樣東西，事實上都有教育性的效果，我們每天都透過那些東西被教育著。此外，超市或便利超商每天都在進行精密的販賣資料的解析。若行銷管理能捕捉到新鮮的感受性，那麼也能正確捕捉住那些容易有怠惰傾向的使用者的性向。精密的行銷是要好好地分析這應該可稱為「怠惰」的顧客的鬆懈性，然後使完成的商品流通到市面上。依循顧客內心聲音的商品或許會賣得很好，但另一方面，這也是透過行銷對於生活文化的溺愛，這現象的反覆，會使文化全體充滿往怠惰方向進行的危險性。在這情況下所產生的商品，若以全球化的觀點來看，一定無法擁有能夠啓發其他市場的力量。

相對於歐洲式的名牌都強烈維持某一特定的個性，日本的日用品則因為這種行銷管理的反覆運作，而漸漸轉變成「怠惰」又「鬆懈」的商品。結果，就造成日本人不是在便利商店採買，要不就是在名牌精品店購買的兩極化現象。

如果所謂設計，若至少能在義務教育的初期，對生活環境周遭事物的合理看法進行訓練，那麼全體大眾的意識就會因此而改變吧！「下水道的蓋子為什麼是圓的？因為若不是圓的，蓋子就會掉進洞穴中。」這問題並不是數學的問題，而是設計的問題。因此，更進一步說，這顯現出日本人對於設計基礎教育的不足。只是，我在此所提及的，並非是在作這基礎教育的提議。今後的經濟，至少會加上「生產技術」的競爭，變成潛在於經銷市場中「文化層面」的競爭。在各個文化或市場中，要如何產生出能夠煽動其他市場的商品？我腦中不斷思考要如何預測這樣的商品，以及使市場這田地肥沃的可能性。當然這方法可有很多種，在因應市場需求的同時，也縝密地推動消費者的優美意識，想追求一個能夠產生教育性影響力般的設計。就參與商業局面相關的觀點來說，對於我自己來說，或許是個「大局面」！

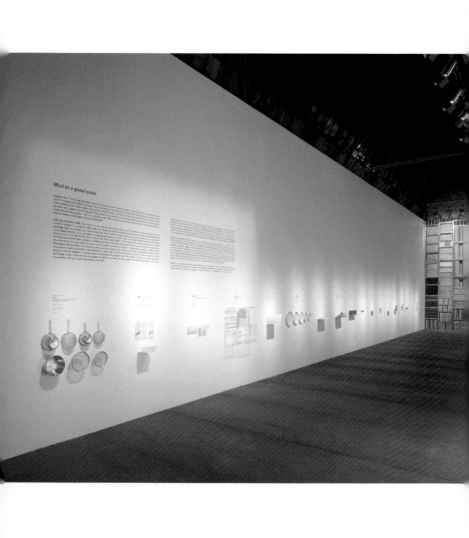

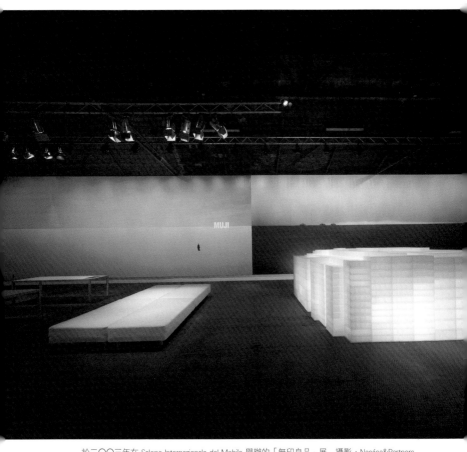

於二〇〇三年在 Salone Internazionale del Mobile 舉辦的「無印良品」展　攝影・Nacása&Partners

在 Salone Internazionale del Mobile 舉辦的「無印良品」展。在表現出無印良品探求極致合理性的同時，也號召了與世界各地的文化與人才，積極地共同合作。室內設計由杉本貴志、展示商品的選定由深澤直人、展覽會平面設計則由原研哉各別擔任。

攝影·Nacása&Partners

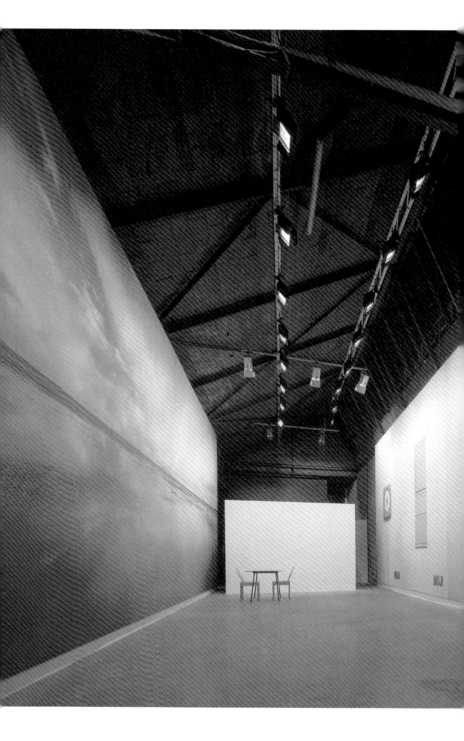

第六章 在日本的我

想更瞭解日本

將造訪過的城市名字一一紀錄在筆記本上後，發現也有將近一百個。有很多街道帶給我感動，也有很多地方給了我很多新的刺激。但我從未有過要在哪個地方住下來的念頭。我還是認為東京才是屬於我的地方。我不會住在紐約，也不曾想過把柏林當作據點。我覺得就待在日本東京這地方來看全世界最自在。

東京是一條好奇心很旺盛的街道。比起世界任何一個都市，都還熱衷蒐集來自其他文化的情報。也是一個仔細咀嚼那些情報，且是個實際去瞭解世界各地所發生的事情，與相當具勤勉知性的都市。我似乎感到，那是我們意識到日本東京並不是世界的中心，而且原本世界就沒有中心。因此我們並不完全以自己的價值觀來推斷，而是推理他國文化的文脈以求理解。如此熱心的理由，應該還是在於日本經歷

過嚴格的近代化過程。

日本在這五十餘年間，經驗了敗戰，甚至還經歷了原子彈的轟炸。接著在經濟高度成長的同時，瞭解了可操縱世界的是財富及其代表的意義，又因為工業的急速發展引來環境污染，為克服那個問題，也切身體驗到了自然和環境的重要性。再來，更因為泡沫經濟的崩潰，經驗了因投機而經濟變動的無常。將視點往過去推移，就在離我出生僅一百年前的日本，是江戶時代。是個超過一千年的文化累積，再加上三百年的鎖國，所磨練出具獨特性的時代。將這幾乎可稱為純日本的江戶文化，一舉轉變成西化的明治維新，從現在我們的狀況實在很難想像當時這文化革命的猛烈。但是在這西化中，花費在情報蒐集或學習的精力，是超乎我們能想像的量，另外也一定會對自己傳統文化與西洋文化的分歧感到心痛。

以設計師的身分回顧日本的近代史，也能夠想像那分裂的文化或感受性。假使我是在江戶幕府裡工作的設計師，面臨明治維新的時候可能就當場切腹了。當然，敗戰後與美國文化的融合，甚至到今天，透過人或事物的流通或加速的經濟，與世

界多樣性接軌的同時，也包含了很多文化的糾葛。

從文化角度來看日本的近代史，可說是傷痕累累。但也正因為經歷過好幾次自己國家文化分裂的痛楚或糾葛，才得到一些認知。日本人似乎經常把自己置於世界的邊境，而且常常自覺到，在內心某處還有個永不被磨練的鄉下人的自己。但這不是自卑的惡習。與其如美國般，將自身置於世界的中心，不如置身於邊境，還可能會有謹慎的世界觀。所謂全球化，難道不應該是從這樣的觀點來定義的嗎？在與世界相對進化的同時，冷靜地自我察覺到自己的優點與缺點，在這基礎下再思考全球化。這樣的態度，應該也是今後的世界所需要的吧！

若仔細看，日本位於亞洲的東邊，在世界地勢中一個特殊的位置。記者高野孟在他的著作《世界地圖的閱讀方法》中，對於日本的位置，介紹了一個有趣的觀點。將地圖九十度旋轉，若將歐亞大陸視為「柏青哥檯」，那麼位於最下面位置的日本，就是「盤子」。照這樣說來，的確歐亞大陸看起來很像柏青哥的檯子，而日本看

ローマ
羅馬

ペルシャ
波斯

ロシア
俄羅斯

印度
インド

中亞
中央アジア

東南亞
東南アジア

中国

北方圈

朝鮮

東北アジア
東北亞

日本

DESIGN OF DESIGN

起來很像在最下面接珠子的盤子。接著，連文化的傳承或影響的路徑，也都從一直以來唯一的看法中跳脫出來。一直以來，人們都認為文化的傳播路徑，是從羅馬經過波斯（今天的伊朗），接著再通過「絲路」到達敦煌，再經中國、朝鮮半島而來。或許文化傳播的路徑主要是這樣沒錯。但是，注視著這張地圖，可以想像到那些落下的柏青哥珠子其路徑可以有無數條，想像的翅膀就這樣展翅而飛。當然會有通往台灣、琉球的海上絲路；或許也有從大洋洲、玻里尼西亞的海洋系、漂流系的路徑吧！另外，即使先經過北邊的西伯利亞、通古斯文化圈，再經由庫頁島，這些珠子也一定會滾落到這盤子裡。應該也有筆直地穿過蒙古高原後，直直落下的珠子。日本以下沒有任何東西。背後是一片太平洋的深淵，這是一個可以接收所有到來文物的位置。日本一直存在於這樣的位置。若說這是邊境，也的確是邊境，但之於全世界，能擁有這麼『酷』的格局的地方也頗少的，不是嗎？高野孟提出這樣的觀點給我們。這個看地勢的獨到眼光，真的令我恍然大悟。

日本文化中的簡單意向，或在空無一物的空間裡配置一丁點兒東西的巧思，這

即使在亞洲之中也是非常特殊的。亞洲的其他地區，則是連一個裝飾物都有著高度稠密的細節。但日本卻相反地改採用簡單樸素且空白就好的構想。「風雅」、「古色古香」或「間」（空間的縫隙）等等美感的土壤又為何？又因何而起？面對這樣的疑問，長久以來都得不到令我感到滿意的答案。而這個疑問，在我注視著這旋轉了九十度後的地圖時，似乎有一切明朗化的感覺。換句話說，應該就是茅塞頓開的感覺吧！

接受了來自各種路徑各式各樣文化的日本，是一個相當繁雜的文化大熔爐吧！全盤接受這些後，在引起一陣渾沌的同時，反倒能一鼓作氣地將這些文化融合，達到一個極限的混合。這即是無懈可及的簡單，總之，就是先歸零再揚棄所有吧！或許是以一無所有來使全盤達到均衡的感覺吧！若注視這將日本配置在最下端的歐亞大陸，總覺得有這樣的感覺。

日本的優美意識，是經由邊境來均衡全世界的睿智所培育而成的。位於亞洲東邊的位置、在此位置培育出獨特的文化感受性、以及在面對近代化所經歷的嚴格考驗背景下能夠冷靜地在此與全世界共舞，把以上這些加起來，應該就是今日的日

DESIGN OF DESIGN

《陰翳禮讚》就有如日式設計的古典美學

最近，我的友人相繼推薦我可以再讀一次谷崎潤一郎的《陰翳禮讚》（此為日文書名，「陰翳」為陰影的意思）。一位是作家原田宗典，另一位是產品設計師深澤直人。深澤在設計雜誌上寫書評，原田還很客氣地送了我一本叢書。兩個人談到最有印象的部分，都是「羊羹」的那個章節。谷崎指出，羊羹是在黑暗的地方所吃的點心，因為是在日本房屋內光線昏暗之中吃羊羹，所以羊羹是黑的。將此與陰影融為一體，形態模糊的塊狀物含在嘴巴裡時，可以感受到無比的甜滋味。這感覺就是羊羹這點心的本質。在那個著眼點上，兩人似乎都各自感受特別深刻。當然，每個人的解讀方法都會有微妙的差異，但雙方都同時稱讚那一點。在學生時代，我曾經唸過這文章，因此聽到這一番話時，也只有「啊！好像有寫到這麼一段！」這般程度的印

本。因為難得能出生在這樣的地方，所以我想，就住在這裡來傾聽全世界。我想在這地方伸展我感覺的根，想在這裡成長出很茂盛且高密度的纖細觸毛。

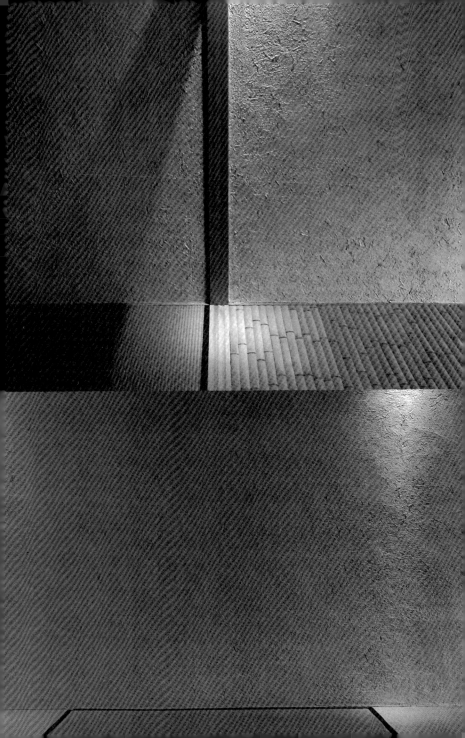

象。但是當我回去重頭再閱讀一遍之後，有了新的體悟。這也是對於日本式感性的一種很好的洞察力，目前對於身為一位設計師的自己來說，不如說這是經過嚴格西化後所到達的日式設計的古典美學。假使日本當時的近代化不是以「西化」的方向來進行，而是讓近代科學能夠以日本古代的傳統文化來孕育、進化的話，那恐怕真的會變成一個與經歷過明治維新的日本完全不同的國家。這也是一個或許如此就能產生出能與西洋對抗的非凡的設計文化之構想。並不是在照度過強的西洋近代燈光下，而是在陰暗中展開的日本式設計的可能世界。這雖然是八十年前的作品，但是卓越的想法並不古板。或許就算是能世界的線索。這雖然是八十年前的作品，但是卓越的想法並不古板。或許就算是在今天，谷崎的假設都是成立的。若將此本書當成是設計書來研讀，日本傳統文化之後的我們，應該可以讓沒有經驗過之未知的現代化開花結果。

我並不是以反全球化的觀點來寫這文章。也不是在對全世界宣傳日本自身的優點。在面對世界交流如此頻繁的今天，特意去主張個別文化的獨自性是沒有意義的事。然而，能自覺到日本高超的那一面會對普世價值產生影響的話，應該是具有意

「無何有」的室內　攝影‧藤井保

成熟文化的再創造

今後會有一段時間，日本就近便可盯著呈現一片繁榮與熱鬧不已的中國看。這就像是隔壁街上蓋了一棟巨大的購物中心一般。這種嘈雜或許有點令人感到討厭，但在某個意義上來說，這也是在面對經濟世界時，儼然出現的新基準。這基準對曾經在經濟繁榮時每個人或多或少還會有點積蓄而現在經濟停滯不前的日本而言，實在是太刺激了。但是，日本不能因受到這影響就躍躍欲試。日本必須要認清自己處

義的。身為一位出生在日本的設計師，我有意想要默默地挖掘我們腳下的這塊土地。也可以換句話來說，是想要更了解日本一點。每當我出遊到別的國家，反而會更凝聚對日本的想法，往往對無法完全呈現日本文化的自己感到著急。或許是這想法引起了共鳴，最近增加了很多機會，與今天可以傳達日本之美的場所與文化、或擔任這些任務的有魅力的人們相遇。在這裡，首先要介紹幾個再度檢視日本的事例，之後再記錄自己透過設計的幾個相關的事例。

在亞洲東端一個很『酷』的位置，必須要創造一個合理的狀態，宛如在打坐般平靜與內觀的。即使失敗了，也不可貿然地想讓日本呈現出與中國同樣的繁榮情況，不可如此輕舉妄動。不可跟隨著一方面蘊藏著四千年文化資源一方面又有著十三億人口，且正等待經濟猛烈起飛的國家的腳步而起舞。高度成長可比喻為不知疲累為何物的青春時代。日本是一個已經歷過這青春年代的國家。在世界上，不論是經濟或文化都會面臨到成熟的時期。然後，生活在那時代的人們也應該清楚明瞭，人類的幸福並不是只能在持續活絡的經濟景氣中找到。因此，今後必須清楚意識到，要能使「異國文化」、「經濟」、「科技」等使世界活絡的要因，與自己自身文化的優點或獨特性相對照，再從中產生出成熟文化圈的典雅氣質，因此意識清楚是必要的。如不這樣做，對於世界的人們來說，恐怕日本會成為一個沒有造訪價值，且沒有注意到適合於自己國家的經濟或文化資源的運用，甚至放棄這運用的一個膚淺的地方，一個會被遺忘的地方。

或許對日本而言，由再創造成熟文化的樣態之願景再出發是必要的。在此試著

等待自然的給予——「雅敘苑」與「天空的森林」

找尋在這樣的觀點下，能帶來啓發的一些話題。並非是抽象的話題，也不是一個龐大的開發，而是想要介紹那些靠著個人力量來實現的一些小小的具體例子。

首先，是位在鹿兒島機場附近的旅館「雅敘苑」經營者田島健夫的新計畫——「天空的森林」。雅敘苑與其他在日本全國多數的溫泉旅館是明顯不同的。在那茅草屋頂林立、公雞雄糾糾地來回行走的地方，沒有短缺的「拘泥」。那裡有完全保有事物的本質，且令人感到活力的空氣。在茅草屋前不遠的籬笆上曬著蒟蒻。往露天澡堂的路上，有一個設置了暖爐的亭子，因應時節還會在暖爐旁邊插著幾支竹筒，筒內盛著加溫水稀釋的燒酒，客人可以任意飲用。用餐時提供當天切下來的青竹筷子，雖不是所謂的高級食材，但卻蘊含著自然物源源不絕的力量。總之，在這裡沒有人工的操作。與自然的相處就是所謂的「等待」，經過等待，在不知不覺間，自然的豐饒會充滿我們

「雅敘苑」的庭院一景

周圍。雅敘苑的田島先生，對於把這來自於自然的贈予，引進自己空間的技術，相當有心得。這就是他的設施與其他不同且具壓倒性與獨特性的地方。就因如此，雅敘苑才能一直這麼有人氣。雖說有人氣，但不會因為聚集了很多客人而顯得嘈雜。

深愛這自然風情的客人，靜靜地齊聚在這裡，這是由這樣上等的自然景觀所醞釀而出的。

這位田島先生買了一座山。這是座滿佈竹叢，且第一眼實在看不出這能有什麼作用的三十二公頃的山。但是，它的地理環境是，可以從山頂眺望霧島連綿山峰的極致景緻，與完全阻隔來自外部的視線，也因此可以確保這與世隔絕之地。田島先生獨自一人整頓了這座山。將覆蓋於山上密密麻麻的竹子都除去。客觀來說，這幾乎可說是項令人絕望的作業，但是田島先生連同他少數幾位員工，花了七年的時間完成了這件事。去除掉竹子的山，搖身一變成了覆蓋著雜木林的清爽景觀，而且不論從哪個角度看，都是個高級的度假勝地。但是並不考慮在這裡建造大型住宿設施。據說在這三十二公頃廣大的土地上，只打算蓋五間左右的房間而已。那樣的規

「天空的森林」的風景

206

模遠超過一般的感覺，但若要建造一個能讓人們在自然中感受到幸福的烏托邦，或許就是那樣的規模吧！那不是旅館經營，而是森林經營。這個人想要隔絕人工的事物，想要經營一個在自然韻律中時間慢慢流逝的場所。並不是施予人工的加工，而是等待自然的給予。或許亞當與夏娃般的氣氛就會在此出現，這世界一直以來對「度假勝地」所抱持的概念，或許就因為這個森林空間而靜靜地被摧毀了。現在，在山頂附近，就設置了一個面向遙遠一方霧島山峰的木製大屋頂，正試做一個有絕佳景色的露天澡堂。

用世界的眼光來重新掌握日本的優質——「小布施堂」

緊接著介紹的是，長野的「小布施堂」。在江戶時代，這裡屬於葛飾北齋的後援者高井鴻山，這位文化人的流派，從本業的栗子店舖和工廠開始，酒廠、日式和西式的餐廳及酒吧、北齋美術館、庭園等等，都散佈在這個區域裡。以店主市村次夫為中心，這裡聚集了很多對於優良文化很有眼光的人才。以長野奧林匹克為契機，

小布施堂「藏部」的室內

從美國的賓夕凡尼亞州來到小布施，現在也還身為小布施堂總監的莎拉‧瑪麗‧卡明斯（Sarah Marie Cummings，一九九六年成為日本第一位西方人的清酒侍者，一九九八年成為國際清酒協會第一個外籍會員）就是其中一位。她改造了建地內的一個酒廠「桝一市村酒造場」，在那裡建了販賣酒的店舖與日式餐廳。接手這設計的是以香港為基地的建築與室內設計師約翰‧莫福特（John Morford）。他也設計了在日本位於新宿，一家叫凱悅東方飯店（PARK HYATT TOKYO）的內部裝潢。讓一直在找能夠設計出優秀和風空間之設計師的莎拉停住視線的就是凱悅，因此才找到了在香港的約翰‧莫福特。莫福特是曾經師事於法蘭克‧羅伊‧萊特（Frank Lloyd Wright，一八六七～一九五七，美國著名建築家，芝加哥派的先驅。代表作有：紐約古根漢美術館、賓州落水山莊……等）的一位美國建築家。傾心於亞洲文化，還在香港的繁榮裡設了間辦公室。擔任小布施酒廠再開發的兩位都是美國人，這點是相當具啟發性的。今天，將日本文化在世界的文脈中正當地賦予價值的也許不是日本人。約翰‧莫福特將餐廳設計成開放式的廚房，在這開放式廚房的一角，有一個放了兩個大鍋子的爐灶，構成一幅和風的景緻。在那裡穿著印有酒廠字樣背

心進行著料理、配膳的男生們，對於工作或食器的拿法等等，皆經過莎拉的嚴格調教。所使用的漆器或有田燒的瓷器，都含有莎拉的設計理念。例如，男侍者不用兩手拿一個食器，而用單手拿，且是一個大容量的食器：還有食器上所描繪的蛸唐草，比平常的密度都還要高……等等，對於食器與配膳的分配或指示都有相關的規定。不只是這家餐廳，擁有品酒師執照的莎拉還再度推出這酒廠曾經釀造過的「白金」酒，酒廠中的釀酒工人也接受了莎拉的概念。一頭金髮的莎拉明確意識到有些是除了自己以外，無法使日本有所動作的東西，因此她使酒廠中的工人及村裡的官員都動了起來。這一連串的動作，使得這個地方產生了很大的文化性吸引力，在每個月中，月與日的數字相重疊的日子裡，就召開一個來自日本各地講師的聚會，以引起大家的注意。

深入探討一 無所有中的意義——「無何有」

再提一個溫泉旅館的事例。這是位在加賀，一家叫做「べにや無何有」的旅館。原本只有取「べにや」（三合板之意）的名字，後來再加上另外一棟的名字「無何有」。這是擔任那另外一棟建築的建築家竹山聖的命名。「無何有之鄉」是莊子的名言，什麼都沒有就稱爲無爲。但其中含有反向的價值觀，一眼看似浪費或無用處的東西，其內涵其實是相當豐富的一種看法。正因爲是「空」的容器，才有收藏東西的可能性，就其擁有未然的可能性這一點，就非常豐富。自古以來，無論在中國或日本，皆有運用這潛在可能性的「力量」的思想。竹山聖就以如此「什麼都沒有」的潛在性爲力量的構想來設計、命名這旅館的別棟。而這行中庸之道的旅館經營夫婦檔，將其理念與空間注入「無何有」之中去經營，在這營運中發揮了力量也聚集了人潮。

這旅館的特徵就是，在旅館的中心有一個像是雜樹林般的庭子。這並不是像京都寺院庭園般講究的造型，而是讓楓樹和松、山茶、花梨等等樹木，自由開闊地生

「無何有」的室內　攝影・藤井保

長著且茂盛如林。將它們擺在適當的位置，使其融入大自然之中，往往會具有渾然天成的氣勢。新綠之時，那新生的楓葉宛如洪水般從庭院中溢出。無何有的所有客房裡，都有一個大窗戶直接面對這個庭院。因此那些新葉的洪水，變成了穿過樹葉的一道道光線，從窗戶傾洩到室內。這些房間是竹山聖所營造出的和風陳設，這也是要接受傾洩進庭院景觀的「空」空間。這是一個收納了庭院景觀、以及前來此地度假的旅客的時間，一個空容器的空間佈置。這就是無何有。男主人與女主人注意到這「空」的本質，這些有活力的山草就只表現了「空」的空間，是「氣」到達的「空間」，並沒有什麼多餘的裝飾。這種什麼都沒有才是有價值的構想，也運用在簡單的日常器具中，營造出一個除了樹葉被風吹得颯颯作響外，不會有其他聲音的空間。再者，所有的客房中，都有一個與起居室的窗戶緊鄰的澡堂，裡面的熱水也常常都是滿的。將熱水滿滿地注入這可映出樹木的檜木浴槽，將身體滑入浴槽時，這些映入浴槽的樹影也隨著熱水從浴槽裡溢出來。

另外，在「無何有」裡沒有任何會發出聲音的娛樂設施，取而代之的是一間圖

書室，有著能夠靜下心來唸書的空間。而圖書室也是面對這庭院，光線也來自於庭院的綠意。除了庭院以外的光，都以透過紙門的方式，來將光線更柔和地引進室內。就因為是這樣的空間，每當我去住宿時，經常都一整天不外出。好好地享受這「什麼都沒有」的時間與空間的質感。不可能還有其他的旅館，能夠讓我享受這樣的空白。

自然景物的呈現是產生吸引力的資源

每一個事例中，都吸引著人們的心情，發揮了很大的魅力，而「天空的森林」並不是熱鬧的，而是那裡彙集了如何去確保寧靜的構想。在確保了寂靜與無人煙、且擁有超群的眺望美景的這異世界的森林中，分散地配置了客房。這是極盡奢侈的事，且尋尋覓覓像這樣地方的人，也大有人在，即使它是在鹿兒島的山林之中，也一定會被發現。這是因應世人潛在需要的地方，這寂靜的文化或許會成為吸引世界的典型之一吧！

右圖：「無何有」的室內　攝影・藤井保

左圖：小布施堂、桝一市村酒造場・清酒「白金」　攝影・關口尚志

「小布施」的例子，就是在世界的文化脈絡中，掌握了日本的優勢性，著眼於將其大大方方地現代化且運用。另外，還有其將具有歷史背景的小布施，嘗試交給也具有這想法的外國人經營者的慧眼與果斷。或許也正因為隔壁中國的嘈雜，這樣的東西才更令人感到耀眼奪目。

「無何有」的例子中，就在其精采地掌握且運用了空容器的力量。雖說這什麼都沒有就是價值，但是大致上卻還是沒有能將其視為力量來運用的力量。但這裡就恰到好處地辦到了。這家旅館也一再地進行小改裝，以更接近理想的「無」，或許就是這種紮實不倦怠的精神，才能產生這樣的力量。

與這些未來願景相關立場的人們，差不多應該要放棄這種「熱鬧繁華」的計畫構想。以前經常可以聽到「振興村莊」的字眼，但這些「被振興」起來的村落都很悽慘。這些村莊不是說被振興一下就可以興起的。村莊的魅力完全都在其自然景觀的呈現，並不是去興起的。與其如此費力地做，倒不如用心地面對寂靜與成熟，等這些水到渠成之後也不用「對外宣傳」，只要將其放在森林深處，或默默放置在澡堂

那一邊。優質的事物一定會被發現，「自然景物的呈現」就是這種力量，這也應該能成為溝通管道的一大資源。

我以身為設計師的身分，也稍微參與了「小布施堂」與「無何有」。經由友人的介紹，我認識了這些人們卓越的工作狀況，深深地受到感動，承蒙讓我感受到這些感受性的感謝心情，來參與這份工作。在「小布施堂」，我設計了酒廠的看板和招牌布簾，還有白金這酒的瓶子與標籤。白金的瓶子是用不銹鋼做成的，如同鏡子一般。這是來自將自身視為無，來接納世界的「鏡子」概念，將這概念反映在這「容器」上的設計。在「無何有」的商標形象上，還請攝影家藤井保為這家旅館拍了萬種風情的攝影照片。這些不是一般放在DM廣告傳單上用來說明的照片，而是能讓曾經來這裡度過歡樂時光的人們，可以藉這些照片回味餘韻。我用這些照片做了本冊子。而聽說藤井保相當喜歡這個地方，時常來這裡投宿、泡湯並拍照。這是旅館的魅力所另外帶來的副產品，後來將這些照片做成明信片或做成咖啡的包裝，就是

我祕密的任務。

而「天空的森林」與「雅敘苑」，我就只有一再地叨擾，沒有幫上任何忙。也沒有幫忙的餘地或理由。有時候會在「雅敘苑」的酒吧裡，發現我很早之前設計的「アランビック」〈ALAMBIC〉白蘭地的酒瓶，而向一起同行的建築家隈研吾炫耀一番。

我體會到在這樣的地方，能擺設我親手設計的酒瓶的幸福感。

第七章　也許曾有過的萬博

初期構想與「自然的睿智」

我想談論一下有關日本萬國博覽會的話題。我以藝術指導的身分，參與針對二〇〇五年的國際萬國博覽會「日本案」的BIE（國際博覽會協會）發表會。這是一九九六年到一九九七年間的事情。若彙整這些舉辦的計畫書，會成為一本相當厚的書籍，因此為了使這些計畫成為易懂的發表會，而組成了這個計畫團隊。擔任主旨構思委員的中澤新一將理念撰寫成文章，將會場構思交給建築家檜紀彥、隈研吾、竹山聖三人，我則擔任構思內容的視覺化，最後製作了一本用深綠色和紙裝訂的活頁冊子。影像資料由電通的杉山浩太郎負責，發表會的總括介紹則由殘間里江子擔任。發表會於一九九七年的六月在摩納哥舉行，根據BIE加盟國的投票結果，與加拿大卡加立競爭的愛知縣，獲得了國際博覽會的舉辦權。這個發表會的內容，還有

那之後的計畫，都還深深清楚地烙印在我腦海裡。如今，在二〇〇三年的階段裡，正按照計畫進行的愛知萬國博覽會，和初期的構想並不相同。這是為什麼呢？我並非要在這裡對此加以評論，但我希望讓大多數的日本人瞭解，在愛知萬國博覽會的初期曾經有過怎樣的構想。因為那應該能成為在思考日本今天是擁有怎樣可能性的國家時的一個提示。

日本當時所提出的博覽會主旨為「自然的睿智」。接下來要談論的內容是，在我與概念的構想相關人員溝通過後，我有了我自己理解的內容。其主旨的意圖，大意如以下所述。

自古以來，日本人就認為，睿智就在自然的左右，而人們都要吸取這睿智來生存。這是將人類定位在靠近神的觀點，將睿智視為在人類的左右，與以人類的知性來控制具有狂野性、自然的西洋式思想風土，是完全不同的想法。將人類置於中心位置，來面對全世界西洋式的想法，是一種表明了生存主體的意志與責任的態度，這想法也具有其說服力。我們甚至可以說，近代文明是建築在人類主體的構想之

上。但看今日的文明，別說要控制自然，甚至還持續破壞，連同自然一直在破壞著我們的生命圈。此外，象徵人類知性的科學，在今天則站在最前端接觸、注意那令人感到驚訝的自然或生命的精緻。持續遭遇到人類智慧所無法追上的睿智，自然會引導到「人類也是自然的一部分」這樣謙虛的思想。也就是說，日本人自古以來所懷抱的自然觀，其實是最接近科學先端的感性。

博覽會的主題就是捕捉接近那理念的文字。為了能更正確傳達那理念，在此則引用擔任萬國博覽會構想的中澤新一所撰寫，題目為「新的地球創造：自然的睿智」的文章。

「自然毫不吝嗇地給予人類所有的豐饒，擁有創造力的自然給予人類睿智，允許人類使用技術的力量來從自然身上獲得能源或資源。但是人類對於這恩惠並沒有足夠的回報。因此自然開始失去對人類的愛。於是，處在二十一世紀當下的我們，必須找回充滿對自然與生命的同感、有睿智的行為。技術一再地壓制自然，這是無法

第七章 也許曾有過的萬博　　　　223

THE 2005 WORLD EXPOSITION, JAPAN

L'EXPOSITION INTERNATIONALE DE 2005, JAPON

SYSTEM OF ECO-CYCLE COMMUNITY

Environmental concept

ECO-CITY

ECO-PARK I

ECO-PARK II

SHINODA River

SHINODA Pond

KAISHO Pond

KITA KAISHO River

TERAZAWA River

YATO River

KAISHO River

YOSHIGA River

Species on the Red Data Book, Japan

挽回的改裝，不是賦予人類的能力。那是發現隱藏在自然當中，自然本身的質，且使其綻放光芒的一種技巧。並非是壓抑或管理生命，而是一條挖掘出深埋在生命中的無限情報，且帶給世界豐富意涵的通路。是個如此的技巧。我們必須傾聽自然與生命的對話，從其互相的呼喚中創造出交界面。再一次為技術所引領的文明注入已經失去的睿智，再為我們的心靈找回樸實與謙虛，再為人類與自然，以及人類與人類之間逐漸瓦解的關係，使其恢復十分。那樣的嘗試，就在日本小小的森林中將要開始。那裡有處於二十一世紀人們所需要的所有東西。在這森林裡所進行的實驗，必定會帶給人類共通的課題，一個引人側目的回答。集結了地球上人類現在手中握有的所有技術、藝術與精神文化的可能性，將這森林推向自然與生命睿智的極限。試著創造一個即將到來的地球文化的雛型吧！以上就是我們的提案。」

日本針對BIE提案的提案

對於生態學的日本潛力

今天，我們並非沒有經過考慮就以地球或自然環境為主題，不是充滿欺瞞的行動。對於能源或資源的有效利用、或循環型社會所需要的技術等等，若我們沒有以現實的尺度來整理上述問題且準備回答，那我們的主張就會發生破綻。但是愛知萬國博覽會毫不畏懼地接下了這個主題。因為在這樣的背景下，不僅有思想還有技術的根據。日本雖犯了環境破壞的過錯，但經過那樣的痛楚，反而也磨練出使自然甦醒的技術。總之，關於環境的科學技術，在面對世界迫切的局面時，日本擁有具體地有助於解決問題的實力。當我在為BIE的發表資料進行視覺化的時候，當時通產省（通商產業省）的負責官員相當熱心，還在深夜來到我辦公室，為我詳細解說了關於日本的能源、資源及環境對應的各種狀況。很幸運的，我瞭解了這些資訊。曾經克服了公害的日本，如今也進化了讓環境零負擔的種種科技。在一九九七年的當時，就完成了能將無公害的燃燒廢棄物用來發電的高性能渦輪機，那潛在的能力幾乎與九州電力公司總供電量相同。TOYOTA或HONDA的電動環保車（Hybrid Car，汽車引擎

同時備有內燃機與電動馬達來驅動的汽車）等等，日本對於省能源汽車或廢棄物管理的盡心盡力，確實領先於世界一步。預定在萬國博覽會場裡的森林當中，我們所構想的生態共同體（Eco-Community），打算會有太陽能發電、燃料電池、能取出生物沼氣的甲烷發酵、電力貯藏、高效率熱泵等等的技術，與相當有效率來統馭這些技術的組織。其結果顯示，可以減少消費性能源到普通都市的百分之五十，再者，石油等化學燃料也可以減少百分之五十，將二氧化碳的排出量降至百分之二十五左右，是一個能夠實際進行針對生態的示範計畫。並不僅僅只有發電，也進行使用水處理設施，來將使用過一次的水再回收利用，或廚餘就近處理，以變成肥料的這種堆肥的分散裝置等等，可說是日本已經擁有能夠提供能源或資源循環型模式的構想與技術。為了不能再持續破壞地球規模的自然環境，今後如同中國等等發展迅速的都市其基礎建設都必須純淨，在這樣局面下，日本擁有能夠發揮領導能力的實力。關於二氧化碳的排出，在今天，連〈京都決議書〉裡規定不使地球暖化繼續惡化的最低數值都無法遵守的世界，日本能夠好好進行有條理的發言機會就在那裡。

在森林中有什麼呢

這計畫的重點就是——萬國博覽會要在森林裡舉行。「當技術會進步，就代表我們愈接近大自然。」這是這次主題最主要的想法。這想法來自於我們認為技術並不是與自然對立的，而是能與自然共存。在森林中實現，也象徵實踐了「自然的睿智」這個主題。這不是紙上談兵吧！自然與技術真的能夠融合嗎？答案就在森林中，讓我們來尋找吧！

會場的候補地是與瀨戶市的陶器歷史息息相關的一片森林。在與窯業興盛的瀨戶市緊鄰的這一帶，主要是從事陶土的採收或供應燃料等等，也就是作為薪炭林來利用。因此這是塊幾度幾乎變成光禿禿的山，幾次靠著人工的植林才再度重生的森林。現在則是人工林與天然林的混合，呈現出一片蒼鬱茂密，在國土百分之九十左右是山林的日本，這裡可說是人類與自然的邊境領域，也就是「里山」（指靠近村落與人們生活息息相關的森林）的樣貌。

自然保護的想法很容易動不動就把「尚未被利用的自然」掛在嘴邊，原本人也

EXPO 2005 的手冊

是自然的一部分，與人互相進行交流的森林也是豐富的大自然。現在已被指出，因為被當燃料用的薪炭林利用減少，也不進行人為的林地管理，所以山林都已漸漸荒廢了。去除雜草、砍掉不適當的樹木等等，就是為幫助森林能健康養成的林地管理。在人為與自然恰到好處地發揮作用的「里山」中，可以觀察出比原本自然長成的森林生物更多樣化。在萬國博覽會中所構想的循環型都市模型，就是以這「里山」的形象為草稿。在此，我們希望能呈現出人工與自然相互作用而成的生態共同體。

另外，在這個萬國博覽會的提案中，也有要突破萬國博覽會一些成規的意圖。也就是其中蘊含有，要整頓平地使其成為很方便利用的土地、進行規劃以成為能排列成博覽會場的展示館，這樣改變「遊戲規則」的意圖。於一八五一年在倫敦展開的萬國博覽會，就意味著這是以一個收集來自世界各地文物來舉行的「博覽」。因此，在以鐵與玻璃建造而成巨大空間的「水晶宮」裡，有著提供展示來自世界各地輝煌文物的空間意義。繼倫敦萬國博覽會之後，事實上也在各式各樣的地方，展開了很華麗的萬國博覽會。只是隨著人們的交通或物品流通的發達，萬國博覽會也逐

DESIGN OF DESIGN

漸失去它當初的意義與功用。雖如此，但在一九七〇年的大阪萬國博覽會以前，都還發揮很有效的機能。但是現在隨著交通、運輸工具或資訊傳達媒體的發達，萬國博覽會的基本博覽、展覽的意義也日益淡薄。若想要看什麼，上網搜尋即可。想要觸摸到什麼，只要移動自己的身體即可。即使遠在地球另一端的歐洲，也只要花十二個小時就可以到達。此外，建築本身開始帶有假設性，在這含有實驗性內容的建築逐漸林立的時代，擔任博覽會場展示館的建築物其魅力也愈來愈小。而且只對這短時間就結束的東西，花費大筆金錢本身也是浪費，且造成資源浪費。

如果萬國博覽會含有今日性的意義，那意義就在於要指明在最近未來中最重要的主旨，以培育下一個時代技術與思想的種子。那麼才會孕育出，非要移駕到那個場地才能體驗到的技術與資訊。

生態共同體的構想就是這技術的新實驗，這是大規模地整頓土地，而不是破壞自然的實驗。正因為是在森林中，才能醞釀出使高密度的都市機能集中一部分於此，且將相當簡單樸素又低負荷量的設施，配合地形來佈局於此的計畫。在「森林

的萬博」的構想中，也包含有抑制博覽會場展示館林立的組織。

關於移動身體來到此地所體驗的內容，我們檢討了幾個劃時代性的構想。例如將會場的森林視為「活生生的展示資源」的想法。若那裡有螞蟻的巢，那就將那細微的空間，以絕佳的視覺性來讓進場者進行體驗。並且還能如同本身已經變成一隻螞蟻般，穿梭徘徊在那「螞蟻穴」中。或許還能從生長在森林中的草，從根部直接進入到植物細胞裡頭也不一定。當時負責企劃的人員們，常說要「變成小鳥的眼睛、昆蟲的眼睛來體驗森林」，若使用先端技術的話，可以用微生物或遺傳基因的角度來做一趟「森林」的精緻之旅。總而言之，就是沒有必要從「森林外面」搬來大量的展示物品，要使得「那裡的大自然」本身就是無限的展示資源。

睿智就在自然之中。從生命內側來掌握自然的經營，就是這計畫的最根本。沒有「博覽會場的展示館」或「巨大影像」等等，沒有這些「上一世紀的遺物」應該也是行得通的。只要戴上高科技的眼鏡，森林應該就會變成水晶宮。那麼科技就不再是與自然抗衡的概念，應該能夠修正其定義為，這是連續自然精緻的存在。

設計的遠景

一九九八年，被委託成為設計專門委員的我，就開始透過手冊、月曆還有海報等的媒介，開始了為實現這構想的宣傳設計。萬國博覽會是放眼未來的活動，在這裡所提示的未來，並不是如同雷射光碟般七彩繽紛地閃耀奪目。而是提示一個愈進化愈與自然離不開，一個與自然深深融合的高科技影像。我使用了描述約三百年前江戶時代的『本草圖說』這百科圖鑑來表現這樣的動機。

何謂『本草圖說』？依據專家的說法，據說「本草綱目」是古代從中國傳過來的藥學。到了江戶時代，發展成動物或植物等自然科學所進行的研究領域。其中有江戶幕府的獎勵，又因為當時是太平盛世，這種自然科學在當時掀起了一股風潮。當時製作了很多詳細描述水中生物、礦物等等的典籍，也可說是「百科辭典」般的東西。而『本草圖說』就是其中之一。作者是高木春山。和風的印刷，全部共九十九卷。由於這全部都是手寫的，因此就僅有這一本最原始的手稿。這本書被本草書的收藏家岩瀨彌太郎所收藏，後來捐贈給愛知縣的西尾市。我之前只是大概知道有

這本書籍的存在，但是實際接觸到了西尾市的圖書館，直接接觸到這本書後，我深深受到感動。這本書讓我深刻感受到，人類對於自然抱持著敬意而認真地一筆一字紀錄下來的精神，以及那栩栩如生的氣息。若是在現代，只要用照相機拍下照片就一切都解決了，但當時卻只有用手撰寫的方法。用心地鍛鍊自己的眼睛與手，以能夠明確準確地將大自然給描繪下來。那裡蘊含著崇拜大自然創造性的熾熱眼神。那樣的眼神，不是西洋近代所追求以人類為中心的科學；而是傳達給我們，不論是動物或植物，都和人類站在同一地平線上的訊息，每一個都要當成有神明寄宿在上面，而去表達敬畏精神的日本自古以來的自然觀。這簡直可說就是明治維新之前，日本人的事物觀。

我直覺感到，唯有這個才能與傳達此次萬國博覽會精神的願景相互呼應。或許有人會對在以未來為導向的活動中使用古代的東西是否適當而存疑，但並非如此。擷取出在這古代事物中今日重要的價值觀，來當做談論未來時的一種訊息，這也是非常新鮮的。透過那古代的東西，可以表現出從太古望向未來的這種壯大遠景。

我首先將這圖版使用在月曆，接著也設計在海報與手冊裡。這是與江戶時代畫家的共同製作。

以周遭的自然或生命為吉祥物

另外，這個博覽會的宣傳計畫中，還有一個劃時代的構想。這是來自於設計這博覽會標誌（Mark）的大貫卓也的構想。大貫本身也是設計專門委員，另外又參加標誌的指名競賽且獲得優勝，大家都相當期待他在象徵標誌（Symbol Mark）設計上的表現。大貫卓也的標誌是一個由很粗的綠色的點線所構成的圓形，第一眼會覺得那好像是哪裡都看得到的形狀，但事實上卻是個很好的設計。這是個喚起「Attention」也就是注意的形狀。再以更大的涵意來說，這是要喚起人類注意的標誌。將此標誌分散在森林的照片當中，有種要喚起大家多注意森林各種事物的訊息。若將其掛在漂浮於宇宙空間的地球四周圍，則有發出對於地球環境警告的視覺效果。又若使用在電腦畫面上的游標，似乎也可發揮同樣的效果。當我繼海報或月

五月

MAI MAY

EXPO 2005
JAPAN

2005年日本国際博覧会　新しい地球創造:自然の叡智

THE 2005 WORLD EXPOSITION, JAPAN　BEYOND DEVELOPMENT:REDISCOVERING NATURE'S WISDOM

曆之後，繼續思考有哪些宣傳方法時，大貫卓也構思了萬國博覽會的綜合廣告宣傳。我們偶爾見面時，也都會就這些計畫進行討論。

當決定好標誌，也貼出了最初的海報後，設計專門委員會的下一個課題就是「吉祥物」（Mascot Character）。大貫卓也和我都認爲，幸運物未必一定要是玩偶。「吉祥物」不單單只能作爲溝通的資源，也能成爲收益源之一的商品。當然主辦單位也是比較偏好這樣的東西。但是若在那部份也能加入劃時代的構想，那才眞正能夠爲新的萬國博覽會傳達訊息。

關於這幸運物，大貫卓也有以下這樣的構想。那就是在我們周遭的鍬形蟲或金龜子、蜻蜓的幼蟲或日本特有的砂挼子、孤牡丹、阿拉伯婆婆等等，在日本的里山中隨處可見的所有生物、植物都可以成爲萬國博覽會的登場人物，這樣的想法。現在的小孩子們也都很喜歡昆蟲等動植物。在這樣「喜歡」的本能感覺中，大貫看到了其中有強力吸引大家對這萬國博覽會主題「自然的睿智」感到興趣的基礎。

這也剛好與在這森林當中尋找「自然的睿智」的概念互相吻合。外國有一個叫

做「DISCOVERY CHANNEL」的頻道，大家也都往往會被畫面吸引住，而盯著畫面看到入神。當透過高科技，來將大自然的運作影像化時，也會有如此精采的呈現。或是透過電腦動畫，也真的能非常真實地描繪出昆蟲的生態。描繪出「金龜子的一生」的電腦動畫等等，相信小朋友們一定會非常熱衷。當那愈是我們身邊隨處可見的生物，也應該愈能喚起我們切身的共鳴，當那些生物成了小朋友之間的大明星人物，就會如同口袋怪獸般傳遍大街小巷，大貫卓也應該是如此構想的。對於小朋友，有小朋友喜歡與感到興趣的生物，藉由觀察那些生物，那興趣就會自然引導到「自然的睿智」，我們希望展開這樣的廣告宣傳。我們不需要那些超現實的布偶玩偶。只要能順利掀起這一陣自然觀察的旋風，電視節目中關於自然睿智的內容也會增加，也會提高大家對萬國博覽會的關心。在書店的自然百科圖鑑等等，應該也會有那些捲著萬博綠色帶子的推薦圖書的專櫃，引起大家的注意。這種會喚起大家注意的標誌，一定會非常光彩奪目。

EXPO 2005 AICHI

2005愛知萬國博覽會 象徵標誌（SYMBOL MARK） 設計・大貫卓也

自我增值的媒體

我在萬國博覽會的最後一個工作，就是製作宣傳商品之一的「膠帶」。宣傳中若有「新奇商品」會相當有助益，但這標榜未來或地球環境的活動中，若將大會的標誌印刷在原子筆或咖啡杯上，那會是件多麼丟臉的事情啊！因此有了，那倒不如每一年都來計畫這些商品，使這些商品作為獨自的宣傳品群，明確地擁有各自主張的提案。在這本書中也有提及過，我剛好也在進行「RE-DESIGN」的展覽會計畫，我想到那其中，板茂的「若拉扯以四角形形狀的紙管做成捲筒衛生紙時，就會發出『喀噠─喀噠─喀噠─』的聲音，並產生阻力而減少過度使用造成浪費的環保衛生紙。」這樣的構想不正符合這次的主題嗎！

「膠帶」就是這計畫的第一步。以日本周遭的自然為動機，將「草龜」、「紅色的鯽魚」、「草」等以彩色印刷來印在膠帶上面。為避免誤會，先在此說明，這不像是外面「設計雜貨」店裡面所販賣的那些華麗花樣。這是將膠帶也作為宣傳媒體的一種構想。通常印上MARK的商品，都只有在發放時具有紀念品的功能，而有別於

此的「膠帶」能廣泛地被使用，可以將萬國博覽會的訊息一直傳遞下去。當這膠帶使用在裝箱的紙箱上，那麼這箱東西也將變身為萬國博覽會的訊息之一。再加上這貨物的流通管道，就會有更多人能夠看到吧！現在雖是網路的時代，但充斥在地球上的，並非只有電子資訊、物品性質的貨物等等，也經由電腦的管理，而以相當穩定的數量在流通著。「膠帶」就是將這些貨物，也變成萬國博覽會宣傳品之一的構想。雖只是一捲膠帶，但可以貼在兩百個信封上。總之，就是這麼一個商品，卻可以產生出兩百倍的效果。用完後也不會留下任何形體。這商品的全部，都將化身為萬國博覽會的訊息傳遞。

我打算號召全日本的人才，以求能夠繼續誕生出這樣的宣傳商品。若進行順利的話，或許在萬國博覽會舉行之前就可以開一家商店呢！

2005愛知萬國博覽會的宣傳品‧膠帶

永不結束的計畫

很遺憾的，萬國博覽會無法在森林裡舉行了。萬國博覽會是「自然破壞」，社會上充滿了不能將這種東西使用在「森林」中的聲浪。曾是會場候補地的「海上的森林」被宣傳為，是個伸手也無法觸及般的神秘森林，我還清楚記得，曾有位名主播在新聞節目中如此播報。

「正因為有這個海上的森林，這個場所才如此棒！這裡若真的成為萬國博覽會會場，真的很好嗎？」

關於以「大鷹」的巢穴為理由來作為會場的利用，認為這是不可能的聲浪，也愈來愈熱烈。大鷹的問題幾乎如同平成時「AIBO」（為SONY公司在一九九九年推出的電子寵物狗）的騷動般。生命或自然固然可貴，但不能將自然當成「AIBO」。不論哪個情況，似乎都欠缺了冷靜的議論，或相互理解的考量。若要說這是在破壞森林環境的話，那絕對不是考慮低負荷的萬國博覽會，而是以前那些橫跨森林來建設的「高規格道路」（與台灣的快速道路相似）建設，或在愛知縣的土地上所計畫的新住宅都市計畫。高速

DESIGN OF DESIGN

公路的建設中，為了建設橋墩，必須挖掘到很深的地底下，會將土地的地下水系確實地分成兩段。這就如同拿刀將小動物分成兩半一般，這樣情況下，自然當然會被徹底破壞。另外，愛知縣將會場候補地的都市建設整頓歸於國家的預算，如此一來，當活動結束後，就必須發起整備當地數千人規模的住宅都市的法律。萬國博覽會推動派的一部分，也對於這矛盾發出相當嚴厲的指證。但是這所謂最根本的問題始終沒被討論，到底只是一直炒作在「森林」舉行「萬博」的「自然」與「人為」對立的議題，沒有冷靜地來討論本質的議題。

現在，萬國博覽會在一個距離森林相當遙遠的地方籌備。在一個能夠舉行大規模展示的會場，持續進行計畫「巨大影像」、「大觀覽車」或「豪華場面」等等。參與當初計畫的首腦與人才，幾乎都與現狀的計畫不相關了。

這些問題，並不是在此就能簡單解決的問題。認為萬國博覽會是「公共事業」，將其經濟效果視為第一考量的想法，也具有其強力的背景。公共事業是對環境低破壞與低衝擊的建設，可能會與期待大規模開發建設的地方民眾，在觀念上有很大的

落差。評估一般民眾在說到萬國博覽會時，只有「大阪萬國博覽會」根深蒂固的印象所產生的影響，似乎太草率了。無法將當初的構想，正確地傳達到日本社會當中，其中有許多問題當然也有我們必須要檢討的地方。

但是，雖然經過這樣的挫折，我重新思考後，認為即使無法順利進行，身為設計師的我，還是想要參與這意圖很明確、有志向的計畫。我對於「反對核彈」或「反對戰爭」等等，為反對而反對的工作並不感到興趣。設計是只在計畫某件事物上面，才會發揮功能的東西。不論是環境問題，或是全球化所帶來的弊病，要如何才能改善呢？即使是一小步也好，為使現狀趨於更好，我們該如何做呢？我想在這種積極的情況下，來使設計發揮相當強力的功用。在這樣的意義下，我的萬國博覽會其實還沒有結束。

第八章 重新配置設計的領域

世界平面設計會議

二○○三年十月舉辦「世界平面設計會議」。會議的主辦是ICOGRADA（世界平面設計師協會）的組織，會議的構想則由日本的JAGDA（日本平面設計師協會）來擔任。然後直覺這個會議會成為左右自我活動動向大契機的設計師們就成為委員，一同來進行企劃。在這個因為科技的快速進展而激烈轉動的社會或世界中，參與這計畫相關的委員都有共通的想法，就是如果想要冷靜地預測這變化的行徑，就必須要將平面設計在這變化萬千的新環境中重新配置。

寫這原稿是在二○○三年的十一月，為了這一年後要舉行的會議，會議的主軸終於也在最近確定了。我們無法預測一年後如何去舉辦這場會議，但是參與計畫進行的設計師們，在這段時期是抱著怎樣的想法來參加這計畫，則非常重要。此外，

舉行這場會議不過是個過站，這個計畫的核心，毋寧為是否能為未來的設計思想描繪出章節的企劃，或會議討論後的結果與共識要如何去傳承與發展。因此並不單單只是預告篇，而是企劃此計畫會議的周邊花絮也須記上一筆。

設計師的工作，並非只有實際進行設計這一面，也要將設計這個領域重新配置到社會的適當位置上。在日本的社會中，「設計」總是容易變成一種表面式的服務，若不經常主張其對應的機能與定位，那麼就無法獲得其發揮力量的位置，也無法順利發揮機能。另外，若不注意設計在這社會中的角色或定位，而只是隨意放置，那麼經過在這社會上職業角色的反覆，設計就會被凝固在固定的位置上而無法動彈。設計並不是一種技能，而是種捕捉事物本質的感性與洞察力。因此，設計者在面對社會時，必須要經常保持高度的敏感。這也說明了，因應這時代的變化，設計的領域也隨之改變，所以將設計在這社會上應扮演的角色予以重新定位，是一件很重要的事。

一直以來，說到平面設計，就會讓人聯想起製作海報或設計標誌（Mark）等等

DESIGN OF DESIGN

的職業。但是，其實原本設計師的工作，並不只是那樣單純的機能。今天，隨著傳播媒體的多樣化、情報量或速度的增加，設計師工作的場所，也就是溝通傳達（Communication）的環境，產生了很大的變化。同時設計師的堅守範圍也必然隨之擴大，爲因應這樣的狀況，就必須要使一些基本認知的土壤肥沃，如：何謂溝通傳達？何謂情報？還有設計師所謂的職業能力爲何等等。如果不進行這些工作，那麼設計在這社會中實際上所肩負的責任就會變得薄弱。

戰後以來，平面設計在每個時代的轉折點上，都扮好每個角色。有時候海報能夠成爲一面反映出時勢的鏡子而擁有高人氣：象徵標誌（Symbol Mark）的有效運用，喚起了社會的興趣，也實證了設計的力量。但是，不論是海報或是CI，那到底只是一種表現方式，其本身不是設計的目的。因應各種場合時機來選擇最適合的方法，某些時候是海報比較能產生效果，而有些時候是象徵標誌比較能發揮作用。在某一時期中，愈是擁有成功效果的方法，其隨著愈受到社會大眾的注目，也會愈偏離本質而逐漸大眾化、形式化。而平面設計本身在表現自我時，有過度使用海報與

標誌的傾向，結果那就變成了自己的職業形象而被定型。因此社會大眾對設計的追求才會只集中於「海報」或「象徵標誌」。當那些與新時代的溝通傳達變得不對稱時，平面設計也隨之褪色。

當然，問題並不全在海報或標誌上面。不論商品設計或網頁設計，這種將單一機能包裝化後的服務，比方說就像是簡單就能買到手的「頭痛藥」或「胃腸藥」般的東西吧！或許可以緩和輕微的症狀，但若是很嚴重的病痛就沒有效用了。設計師原本就像是醫師一樣，以透過各式各樣的媒體設計來治療溝通傳達的問題。因此，不可輕易地將「頭痛藥」交給自稱頭痛的患者。經過檢查後，也許還會發現其更嚴重的病因，甚至有時候還需要動手術。發現事情的問題根本，並提出合宜的對策，就是設計師的責任。當便宜的「爛的頭痛藥」流通在市面上時，一位專心販賣「好的頭痛藥」的設計師就會感到慌張了。

總之，設計師並不是一個提供被分割的、被包裝化的設計職業。若社會上產生了這種認知上的差異時，那麼我們必須澄清。當然，在所有的溝通傳達、所有的媒

體裡面，設計都有它的功用。與溝通傳達相關的設計師工作，就是要把握事物的本質後，賦予合適的情報樣態，最後再透過最恰當的媒體，使其流通在這社會上。執著於舊媒體或是新媒體的心態，都是不自然的。如同馬歇爾‧麥克魯漢（Marshall McLuhan，一九一一～一九八〇，出生於加拿大，傳播大師）所說，媒體確實是個訊息，新媒體就賦予新溝通傳達的感覺機能或讀寫能力。但認為創造性的根據就在媒體本身的想法，是很短淺的。設計必須在所有狀況、所有媒體當中，都發揮相同的機能。媒體若進步，那麼設計也隨之要進步。

想請大家回想起一下我們周遭的溝通傳達環境。若要跟隨科技進步的步調，就應該頻頻地在新傳媒工具中探索設計的潛力。電子媒體所帶來的相互影響性（Interactiv）產生了情報的接收與發送主體的瞬息萬變，而溝通傳達的習慣或禮節也隨之開始變化。伴隨著電腦的極小化與普遍化，電腦已充斥在我們周遭所有物品的這種「無所不在的社會」（Ubiquitous，無所不在的網路接取環境）議論也隨之活躍。但是一般來說，被操控在科技下的現代生活或許還與舒適感扯不上邊，反而是累積了很多壓

力。因太過於迎合這科技，而對於這進展過於神經質的「情報過敏症」；對於混亂狀況感到厭煩，而產生對於科技拒絕反映的「情報不安症」。現狀就是這些症狀橫行的時代。此外科技在這樣的狀況下持續發展，在這樣的環境下，我們正面對著溝通傳達的設計。

若冷靜環顧四周，正因為在這新情報的環境中，每到之處都有對這無壓力的舒適傳達需求，我們應該能夠觀察到這樣的情景。設計也就是在此發揮機能。

新聞廣告、包裝設計、書籍設計、CI等，這些東西本身都不會消失。但是隨著媒體的廣泛與溝通傳達環境的變化，其意義也微妙地產生了變化。若設計家們能冷靜地觀察這變異，能以較柔軟的思緒來進行再編制，那就沒有問題。

廣告、宣傳（Promotion）、商品設計、空間設計、環境設計、品牌識別（Brand Identification）、情報的編輯設計、網頁設計（Web Design）、互動網設計（Interactive Design）、使用經驗設計（Experience Design）、永續設計（Sustainable Design）等等，形容今日設計活動的辭彙非常多樣化。但是相對於這

DESIGN OF DESIGN

膚淺辭彙的橫行，「設計」這行為的本質只有一個。認識這本質後，現今的設計家必須再認識「自己本身職業的能力，與在社會的定位」，也就是要以怎樣的形式來參與這社會。此外，將因應這廣泛的新設計知識領域納入視野，每一位設計師都有其各自的方法來對應，這是非常重要的。事實上，設計家們就如同向著光的草履蟲一般，本能地開始因應新狀況。

來自世界各地的智慧與感性在此設計會議中匯合，這是個確認設計與社會新關係的好契機。首先是設計家本身要確認設計的本質，在這新的社會狀況中重新掌握其角色。那就是會議的目的。那也是重新製造出一個本質的作業，使得設計能以更充實的形態被社會所接受。在此確認的新關係中，「設計」必定將開始更進一步地進化。

對「設計」認知的覺醒

且說，到底何謂「設計會議」？在世界上，打著「某某設計會議」的名號，以聚集很多愛說話的文化人，來操作推廣的活動也愈來愈多。這樣的情況下，會議的召開本身也成了一種事業而被目的化，因此即使沒有很急迫的議題要討論，也能召開會議。於是，「會議」漸漸被認為是一種輕鬆的文化活動。

在我們記憶中應該都會認為，會議應該不是這樣知性的娛樂活動。會議本身應該有其必然性，藉由參加這會議，對這議題會產生更深的認識，應該會帶來更多劃時代的刺激或創造性。一九六〇年，在東京召開了一個「世界設計會議」，在這會議中，邀請了來自世界各地，在建築、平面設計、產品設計各領域，具有相當實績的演講者。從這會議紀錄中，可隱約看出參加者們的緊張感，或許是因為這是在日本第一次召開的世界設計會議，總之從這紀錄當中，就傳來一股緊張感。或許，在這會議中所談到的「設計」，之後也在日本逐漸發展且帶給很多人勇氣與覺醒。

若看其內容，演講或分組討論的確很充實，會議的結構也很有目的性。演講者

設計與情報（情報，即指資訊information）

也不是只在規定的時間場次中進行獨自的演講，每一個場次的結果都會帶到下一個場次去，與來自不同領域的人們共同討論、交換彼此的想法。或許成立設計這「知的領域」的多樣想法，透過這樣的安排也才能漸漸浮出檯面吧！可想像出，這遠遠超過造型領域思考層面的延伸，也擴張了「設計」這概念，震撼了與會者的心吧！

雖說情況略有不同，但我們也走到了不得不重新考慮關於「設計」的這一步。變化與科技一樣是不會停下來的。面對世界經濟版塊移動的新局面，「文明之間的衝突」及因地球與人類而起的種種問題等等，每件事發生的問題根本、背景或環境也隨時隨地在變化著。在如此的新環境中去重新構思何謂設計。其答案在二〇〇三年的會議中，如果有注意到的人應該就可見一些端倪。

那麼，二〇〇三年的會議會是怎樣的會議呢？首先考慮到的，就是要加深設計家對於「情報」的認識。相關於溝通傳達設計家所處理的東西為「情報」的意識漸

漸穩固。但是大家卻不太了解「情報」，到底何謂「情報」？甚至再進一步說，平面設計家所處理的情報又為何？

我們並不是情報科學者或技術者。因此，我有了以下的想法：既然設計家都能夠有所關係，那麼情報應該是「製品」。既然是製品的話，那就應該如同電動刮鬍刀般有品質的好壞。藉由提升這「情報的質」，可使傳達出去的訊息更有效率與感動。總之就是，經過對「情報的質」的控制，應該就會產生出「力量」。套一句理查·沃爾曼（Richard Saul Wurman，一九三六年生，資訊解讀家）說過的話：「情報設計的終點，就是帶給使用者力量」。某個情報在世間被流傳、在某個場所聚集了很多人潮、某個情報強烈震撼了人們的心靈，以及在某個商品熱賣的背景應該都有一股力量在運作。藉由提高「情報的質」而發生的力量，會有加速接受情報這一方理解力的功用。

與設計家相關的部分，就是情報的「質」，在控制這個「質」當中，就會產生出力量。那不是能以趕快傳達出去的「速度」，或能夠大量儲存下來的「密度」以及

「量」等等的觀點，就可以實現的力量。唯有要從「多麼容易瞭解？」、「多麼舒適？」、「多麼簡單？」、「多麼令人感動？」等尺度來看情報的觀點，才是設計家們接觸情報的重點。

在最近的腦科學領域中，並非採取物理性的方法，而是關於「知覺情報的質」也就是「QUALIA」（受到某種刺激時會產生的感觸）的研究持續進行，因此從設計領域到情報的融彙點（ACCESS POINT），或許也逐漸與從科學領域到情報的融彙點相類似。但是，關於藉由控制「質」的差異來產生「感動」或「效率」的技倆，對於設計來說應該是優勢。從這點來說，設計家的知性可說是能夠評價、控制情報的技倆，是一種能夠看透這藉由駕馭「情報的質」而產生出力量的眼光。

獻給「情報的美」

設計家參與情報的重點就是「質」。基於這觀點，將會議的主題定為「情報的美」。不論是「情報」或是「美」，都是很難下定義的辭彙。但是雖然知道這很難下

定義，但還是大膽嘗試將「美」這概念與「情報」組合在一起。這不是要定義主題的功用爲何，而是一個促進旺盛思考產生的催化劑動作。在這樣的意義下，「情報的美」這主題，也才具有喚起新鮮感覺的力量。但若只是沒頭沒腦的尊崇這「情報的美」，是無法達到的。若要登上聖母峰，也得有其登山的路線。對於這登上「情報的美」山頂的路徑，在此我設定了三種路線。

那就是「容易瞭解」、「獨創性」與「詼諧」這三種路徑。

容易瞭解

「容易瞭解」這應該屬於「情報的質」的基本吧！假使在情報的內容中，有非常重要的價值，但如果非常令人難以理解的話，那麼就稱不上是質很好的情報了。設計家的工作之一，就是將這情報的核心整理整頓爲任誰都可以輕鬆地吸取的狀態。

爲了能使「容易瞭解」這條件清晰，首先要理解「可以瞭解」、「已經瞭解」與「不瞭解」這三件事情，必須要有沈著冷靜地構築一整個過程的能力，才得以實現「可

以瞭解」。這是為情報帶來質的重點之一。

獨創性

所謂的「獨創性」，就是以之前誰都沒有使用過的嶄新方法，來表達情報的這件事情。當然情報必須是容易被瞭解的，但光是容易瞭解是無法吸引人們的意識的。

因為這情報富有原創性的表現，因此人們對此感到興趣、感到感動，且會尊重這情報。這並非是件難事，因為大家也都認為，設計家原本就是要將這部分貢獻給情報的質。

詼諧

所謂詼諧，是表現出一個相當高精確度的「理解」所成立的狀態。沒有了解內容的人是不會笑的。除了掌握住內容，更要有餘裕能從別的角度來鑑賞，才能夠有笑容的發生。例如，請大家想像一下諷刺詩文（Parody）。這種諷刺性作品，雖是對

於某件事情或某位人物的批評，但當下有人會笑出來，這就是這個人對於這批評已經達到很深理解的證據。俚語或諷刺漫畫也相同，即使是平常傳達的手段，但那些能使用到「笑」這部分的人，以作為情報的使用者來說，應該可以成為相當有能力的高手。

當然，除了這三種路徑，應該也還能想到其他為到達「情報的美」的方法。此外，這三種也並非是如同「解答」般的東西。若大家將這三種想成是支撐「情報的美」的三元素，那我也會感到困擾。這只不過是我為達成路徑所作的假設，為了能超越這設計的領域，迎接更多能從其他角度來看這「情報的美」的參加者，這只是我設置能夠因應各種風向來切換角度的三種飛機滑行跑道般的東西。我想盡可能地蒐集具備多樣文化背景人們的觀點，或是生命科學家、太空人、狂言師（「狂言」是日本喜劇的一種）、單口相聲家等等多種領域的視野，想從這樣的著眼來捕捉情報的質。這就是企劃這會議的設計家們的想法。傳達設計（Communication Design）會隨著科

DESIGN OF DESIGN

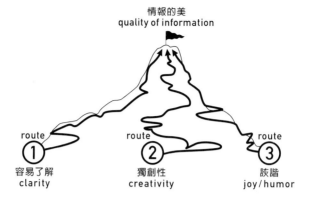

情報的美
quality of information

route
①
容易了解
clarity

route
②
獨創性
creativity

route
③
詼諧
joy / humor

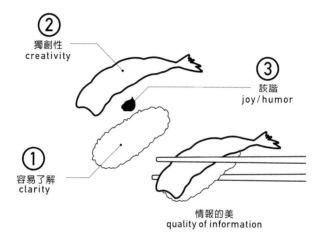

②
獨創性
creativity

③
詼諧
joy / humor

①
容易了解
clarity

情報的美
quality of information

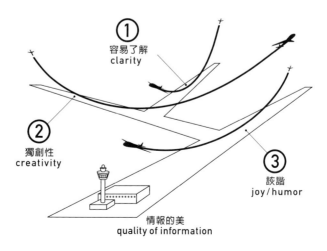

①
容易了解
clarity

②
獨創性
creativity

③
詼諧
joy / humor

情報的美
quality of information

技的進步而進展，同時我們也必須擴大其思想的範圍。

生命科學與美

那麼，為提供給情報社會一個優良的模型，「生命」系統就會浮上檯面而成為話題。生命科學所解釋的系統，是一個極高度發達的情報產生與傳達的組織。雖然我們尚未能為生命下很明確的定義，但生命體漸漸被解釋為，是為了複製情報、接受傳承並且保存下來，一個令人驚訝的系統。或許，大家都想像以宏觀的觀點來看可能的人類社會活動，應該就如同一個持續下去的生命體般的東西吧！或許高度化的電腦社會或電子媒體的進化，也使得人類社會的經營愈來愈與生命那東西相類似。生命或科學以某種形狀性質形成時，秩序的動力被稱為生命之妙，這是藉由生命科學來解釋生命秩序般的東西，但漸漸被認為是提供給高度情報化社會的優良典範。如同立花隆所指出，二十一世紀是生命科學與情報技術所帶領的時代吧！

若以不畏懼情緒化的表現來說的話，則生命看起來與美有相當深的關係。生命

DESIGN OF DESIGN

誕生以來，生命的活動，也就是情報的產生與傳達，以及保存的這些龐大的反覆，使生命進化到各種各樣的形式。在那裡所表現出來的形狀性質，或許就是最適合情報的形式，也就是認為，或許「情報的美」能夠給我們一個很寶貴的啟示吧！

一隻烏賊就是生命，那是無數情報的集合體。眺望這在海中游泳的半透明生命，一股不可思議的感慨湧上心頭。不由得想要用神祕來形容。但是這樣的感動，不是烏賊單一形體所誘發的感動。烏賊這生命與它所接觸的環境或其他生命，有互相緊密的關係。因此望著烏賊的我們，也看到了與所有生命或環境的關聯。甚至若再放眼遠眺時間軸，更可以感受到從太古到未來，這烏賊的DNA其連綿傳承情報的遠大過程。這烏賊彙集了與全世界所有關聯性於一身在游泳著。膨大的生命過程反覆，造就了烏賊的形狀性質。若在這形狀性質上，可以感受到應可稱為「美」的一種光輝，那麼其理由應該是，烏賊巧妙且均衡地彙集了與生命和環境之間遠大的聯繫。

植物為了繁殖，要花幾億年的時間才能長成「花」的形態，能夠誘發觀賞者產

生出特殊的意象，而「花」為何是那樣的形狀？又為何演化出多采多姿的形態？珊瑚蟲的死骸，經過一百年、一千年的堆積，就會成為珊瑚礁，替群集在那礁湖裡魚兒們身體的表面，編織令人眩目的色彩。珊瑚所編織出的精緻造型，意義為何？在魚的身體表面所顯現出來的花紋，意義為何？蝴蝶的翅膀總是能有令人眼花撩亂的花紋，那又是為什麼呢？無數魚群的身體表面上，都靈敏地描繪出精緻的圖案，這圖案只不過是群體的移動嗎？或者這是帶著某些訊息的一種視覺性呈現呢？那些森羅萬象的造型根據，恐怕也是在與其他生命或環境間的絕妙均衡中吧！

還是在感想的這塊區域裡，我們或許能夠在這所謂生命當中，尋找到「情報的形美」的線索。若仔細想想，現代的藝術已經很久都不處理「美」了。若要情報的形成中持有「美」的觀點，恐怕其基礎就會在與現在的藝術完全不同的價值體系中吧！若科技所產生「新的美」的問題為「情報的質」的問題，這不也暗示了探索美的思緒漸漸接近了生命秩序的組織。當然，我並不是提倡盲目地美化自然的自然崇拜。我只是在闡述，或許有作為思考情報的美時的一種道理，來與生命科學聯繫的

観點。或許這樣的觀點，在考慮情報的質之時，會成為一種思考的潮流也不一定！

這個會議若能成為那預兆，那就太幸運了。

關於情報與設計的三個概念

那麼，最後我想整理幾個單字。在此將「傳達設計」（Communication Design）、「視覺傳達設計」（Visual Communication Design）以及「平面設計」（Graphic Design）依照狀況不同而區分開來。這三個單字中都有其相似的內容，但在意義上又有些微的差異。

傳達設計 Communication Design

Communication Design是廣義解釋的情報設計。如同之前所述，生命活動能以傳達（Communication）的概念來掌握，情報科學基本上也能以傳達的概念來掌握。傳達設計是在將設計的領域與其他傳達領域互相比較類推時，能將設計構想展

開來的一個概念。使用這個字眼來看全世界，這是個能夠眺望廣大領域的視點。甚至，將一個傳達系列與其他的傳達系列互相聯繫的互相傳達（Inter-communication）概念，在今天也是非常重要的。在這樣的定義下，大部分的視覺（Visual）與平面（Graphic）也都包含在這概念裡頭。

視覺傳達設計 Visual Communication Design

將 Visual Communication Design 直譯，即為「視覺傳達設計」，所言即是視覺領域的設計。但因為並非所有的設計領域都含有視覺性的一面，因此在狹義上為了獨立視覺傳達設計這領域，必須要有更明確解釋的特定對象領域，其對象要鎖定為以視覺為前提來運用的各種記號。一般而言，是指以視覺語言來表現的內容。作為語言「視覺形狀」的「文字」就是這領域的對象，但視覺傳達的重點不是關於這語言的語言性，而是要處理這文字視覺性所發出的其他的語義體系，如「Typography」（即「文字編排設計」）或「Concrete Poetry」（指「具體詩」，非使用文句，而是用字母、字、符號來表達的

圖案詩歌）般的東西。例如是照片或影像等，沒有語言體系的意義作用，或發揮「啓動視覺意識捷徑」，或是以象徵性的效果性運用為基本的視覺識別（Visual Identification）等等，也都包含在狹義的視覺傳達領域。這些也都帶來了很多以視覺的傳達效率為前提的實踐成果。

另外，以廣義解釋來說，視覺傳達並不一定只是視覺性的東西。如同在第三章所敍述過，只要視覺當中含有其他的感覺，那麼人們的感覺能夠感受到的東西，就全都包含在那裡頭。因此，若以與新科技的關聯來大範圍地掌握這領域，那就不能像把電腦當成工具般，狹義定義這視覺設計（Visual Design）的意義。透過隨著電腦或情報技術而逐漸擴大的視覺性，世界也應該要有思考人類到底能擴張其身體性或感覺到哪種程度的觀點。探討將情報以視覺性來控制所產生力量的情況，再將這成果運用在提升情報傳達的質，這觀點就是廣義的視覺傳達設計。

平面設計 Graphic Design

那麼，何謂Graphic Design？所謂的Graphic，若直譯的話就是如同「畫」一般的東西，若今天要調整「畫」這概念，那或許稱為「圖」還比較確切。「圖」是相對於「地」，也就是從無意義的khaos（希臘語，混頓狀態）背景中，所浮現出「具備某意義的形體」。所謂的混頓狀態是指在放映時間以外，出現在電視螢幕上的白色噪音（white noise，許多不同頻率的音波混合而成），或指各式各樣的情報如同噪音般地交雜的情報海，也是khaos。從中浮現出意義的形體，那就是圖。由於這圖經過人類長久的歷史，且只在紙上展開，因此大家也都認為，平面設計就是處理紙與印刷的領域。事實上，平面設計也在紙與印刷的領域中留下了很大量的實績。但是隨著科技的進步，從螢幕畫面開始，變成了在所有地方都能夠有圖的呈現。因此，處理「圖」，也就是「有意義的圖形」的職業或技能，應該已擴大到所有的媒體了。或許大家也已發覺到，「情報」這概念也可以將「圖」的概念給替換掉。情報是從喧囂的海上浮現出來有意義的圖。因此，「情報的美」應可說是平面設計家唯一最終的主題。

我們一直將自己的職業稱為「平面設計師」。但面對今天的狀況，應該也有不少設計師對這稱呼與自己本身從事的活動內容感到愈來愈不合適、感到一股不協調感。但是，若跳脫出「平面設計」的名稱而言，例如以「跨領域的設計師」等等的名稱來代替，又總覺得不合適。新名稱或許在某一時會決定為「新某某」，但似乎會隨著時代的變遷而褪色。草率地捨棄某東西，且再找某東西來替代的行為是很輕率的。若隨著科技的發展，而平面設計師的活動領域或內容有所變化的話，我倒希望能透過那些活動來逐漸刷新重新賦予「平面設計」的意義。總之，只要透過自身的活動，來使平面設計轉變即可，而世界平面設計會議就是一個契機。

按照應該談論的內容，大家應該能夠區分出「傳達」（Communication）、或「視覺」（Visual）等字彙及概念，但希望大家別把「平面設計」視為過去式，使其內容也跟著時代進化才是最重要的。這同時也意味著「平面設計師」自己本身的一個進化。

視覺的對話

在話題的結尾，我想再記下世界平面設計會議另一個重要面。「情報的美」爲討論的主題，將會議方法從傳達（Communication）的觀點試著再設計（RE-DESIGN），來設定這會議實踐面的主題。會議上會有許許多多的人們集中於此，來進行創造性的討論。舉辦一個活動的會議時，聽眾會去聆聽會議內容，而主辦方式也大致以專題座談會來進行。這種數位座談成員坐在台上進行討論的方法，是個討論者與聽眾都能體驗刺激討論的好方法。但是除此之外，應該還可以再想出其他更多有創造性的討論方法。

今天，影像的表現隨著科技進步已經相當豐富。若能以如同平面設計會議般的心情，再去探究思考且具效果性的運用，應該會有再創造出一個全新會議的情況。

總之，想嘗試將「情報的美」其另一面，以會議的形式來呈現。我們將這嘗試稱爲「VISUALOGUE」（透過視覺傳達來實現對話），這是合併「VISUAL」（視覺性的）與「DIALOGUE」（對話）後創造的新詞，具有「新的對話形式」的意義。我期待

即使使用新科學技術，應能夠盡量實現沒有壓力的「VISUALOGUE」。

獻給徒步再出發的世代

若以戰後日本平面設計師的系譜製作這計畫的架構而言，是第五世代的設計師們。總之就是戰後的第一世代建立了這基礎，經過世代的相傳，而我們是屬於第五代的那個世代。可以將這些世代比喻成以下的關係。首先，第一世代很辛苦地以鏟子來造路，第二代再以壓路機來壓平路面進行鋪設，而第三代以跑車的速度疾駛而過。這是由第一世代的龜倉雄策，針對第三世代的石岡瑛子們，奔放且活躍的樣貌所下的評語。在平面設計的概念都尚未存在的那個時代，創立了這領域的第一世代們的精力，想必是不同凡響的。在這樣世代的眼中，對於毫不遲疑地就讚頌經濟全盛時期的日本第三世代設計師們的活躍，一定是非常刺眼的。但是時代還是繼續下去。若讓我以個人意見來延續這道路的話題的話，第四世代是騎著摩托車蛇行穿梭奔馳在已經車滿為患的道路上，或是踩著腳踏車清爽地通過。之後的第五世代，毋

寧是對於要通過這已徹底塞車的道路感到灰心，開始以走在草原上面的心情感覺，而再次改以徒步的行為方式。這世代論大概是評論第三世代左右時比較具有實際感，第五代以後就如同被刻印上去的年輪一般，每一層有各自的意義也各自淡薄。

再更進一步的說，到了第五代左右，或許可說是都將自己的活動重新定位為原創性一般，正漸漸地發生這樣的新行動。

日本的平面設計畢竟還是跟日本的經濟有很深的關係，在神話般經濟成長高峰期時，一九六四年的東京奧運或一九七〇年的大阪萬國博覽會，還有與被稱為「日本第一」時期的八〇年代相關的設計，可說是有如同在一條道路上快速駛過般，一連串設計的軌跡。但是，在新世界的新平衡中迎接新世紀的今天，實在很難說我們是走在與前輩們相同的一條道路上。

若不怕誤解大膽而言，在某個意義上，平面設計的世界被統治得非常好。設計師前輩們設置了堅定紮實的職業組織，召集了具個性且自我主張較強的設計師們，另一面也相當成功地將這些專業實力呈現給社會大眾。奧運或萬國博覽會等等國家

級的活動，作為將平面設計的存在意義告知給社會的契機，完成了相當令人感到尊敬的成果。又如同新人賞等等，藉由籌備發掘新人的制度，才不至於新的人才被埋沒，且能夠持續有新的發現。被廣告代理商等等的力量所操縱，且被分割成一些學派的設計世界若是存在，那關於設計師擁有能夠獨自評斷設計的質或才能的環境這一點，應該可以評價為是健全的。像如此完美的系統組織，就是形成日本現在平面設計師漂亮世代層的背景。但若再以剛才的道路例子來說，第二世代以後的平面設計師們，至少也都有追溯著之前的道路，不論是爽快地跑過、有點像不良少年般地跑過，或是企圖灑脫等等，結局都是一樣的。

總之一定都是依循著這一條之前所留下的道路在前進著。只是，世界這一方，卻是呈現出比這樣平面設計家們的世代變化，還要激烈的大型運動的大轉變。我們依據先人們所發現的道路，並不是要去反抗或是嘗試灑脫的時候。面對這新狀況的設計與思想，必須在另一個不同的次元中尋找。企劃了這個會議的設計師們，並不單單只是身為第五世代，來接受日本平面設計的傳統傳承的存在，同時也是面對著

全新曙光，正要開始踏出第一步的一群人。

後
記

朋友建議我寫此書，是四年前的事情了。參與我一位作家朋友原田宗典的畫冊

製作是個開端。我替這作家友人的畫進行設計排版的工作，也出版了一本書名為

『百人之王——任性的國王』〈日文書名：「百人の王樣わがまま王」〉的畫冊。也是在這個時

候，因爲某件事情而讓我在面對編輯時，稍微表明了我對設計的主張。

原田宗典的畫真的畫得很好。因此接下來就靠如何去活用這些畫來使這畫冊加

分。雖只是在這攤開的畫冊上去調整畫的位置或其之間的空間大小，就有可能如同

點亮一盞燈照亮這畫冊般，使這些畫與書本巧妙地結合，當然相反的也有可能使這

畫冊付之一炬。洞悉這些畫的能量並考慮其左右平衡等等而進行調整設計，這就是

編排設計。

原田可說是將編排設計全權交給我來處理，即使爲了編排，不得已將畫切割開

來也無所謂。這可說是對我的客氣、細心與信賴的表現，但這卻令我感到相當困

擾。這就跟「只要按照你的意思去料理就可以了」般，表面上似乎獲得相當大的自

由，但實際上卻不然。

換個立場來想。假使我今天洋洋灑灑地寫了一首詩，或許會有許多贅字，但經過一番編排，或許也會成為銘言錦句。之後我將這首詩交給一位詩人並提出要求，只要最後能成為一本很棒的詩集就好，隨便你怎麼修改都沒有關係。想必這詩人一定相當困惑吧！或許這詩人會不發一語的就大幅修改且交出個亮麗的成果，好讓我感到面紅耳赤吧！

原田是一位創作者，對於這種事情一定相當敏感，當這畫冊完成時也勢必會察覺到這點。因此我認為應該讓編輯事先知道，這與一般的編排工作並不相同，因此我事先向擔任編輯的坂本政謙先生說明了設計本身在此畫冊上所擔任的角色。談論了設計本身在世界上所扮演的角色、所發揮的機能，以及產生怎樣的價值，這或許有誇大之虞，但不論是在畫冊中或是世界上，其設計的本質是不會改變的，且其發揮的功用也相似。編輯也是領悟力很高的人，且不久後我就不斷接到是否要出書的邀約。

真正意識到這本書且認真提筆疾書，大約是在一年前左右。當然自己也想好好

把握這出書的機會，但就是很難騰出時間。若是連載式的發表，即使每次都是截稿前趕出來，但時間一久也會累積相當多的量。但若要另起爐灶來執筆寫出設計論，這又是另外一回事了。到開始執筆前的前置作業也相當費時。其中也有小部份不是重新撰寫的文章。比如第二章的「**RE-DESIGN**──二十一世紀日常生活用品再設計」就是將於慶應義塾大學的講座「設計言語」中的講稿，收錄於同名書籍中的部分再加以修正潤飾而成。又第四章的最後「尋找攝影地點──地平線」中的文章，則是轉錄曾刊登於朝日報紙中的「街日和」（意為街上風和日麗）專欄中的文章。

我寫這本書的初衷，是不偏限於設計相關工作者，而是寫一本一般人也能夠閱讀的書。就如同在本書中一再闡述般，即使只有少數，但若能讓多點人瞭解設計，那對設計將是多大的貢獻啊！而這種交流也是種設計。

另外，我也想邀請那些已抱有興趣且在設計入口觀望的人，能夠一起來閱讀此書。設計這世界看似門檻頗高，也不會讓人與流行、潮流聯想在一起。即使有興趣但也不會賭上自己一生來進入設計界的情形也大有人在吧！我認為設計這條路是只

要踏實地踩穩腳步，就可以持續下去的世界。也期待大家若有興趣，能夠堅定地跨入設計界。並且，在與大學生接觸機會漸漸頻繁後發現，學生不僅僅追求感覺中的設計，也頗要求作為言語的設計。設計是相當纖細的感覺處理。因此必需要有能共有的語言，才能將這纖細感覺與他人交流。我期待這本書能成為與那些正豎耳傾聽設計言語的人們之間共同交流的契機。

不知道曾幾何時，自己漸漸有了身為一位「設計者」的自覺，在二十年前我剛從事這工作的當時，並沒有這感覺。雖然本身從事設計的工作，但總是覺得和設計者又有點差距，這是因為我觀念中的設計者，是依靠設計這一概念而生存，並不是一般認知中對於設計表現擁有才能的人。於是我將「設計者」的「者」解讀為替設計這概念效勞的人，並不是在設計方面擁有資質的人。就如同我們將園藝師稱為園丁一般，是著手於打掃設計的庭院的人。對於藝術家或是創作者的行業，總覺得只要抱持著自己的立場，按照自己的步驟就能與設計有所互動。

不論是身為藝術家或是研究者，現在我都定位為「設計者」。只要生活中有設計

的概念，自然會有很多事物泉湧而出。撰寫文章也是其中一部份吧！

在日本設計中心裡成立「原設計研究所」至今已經過了十一年。雖然稱爲「研究所」，但其實也算是我的工作室。在那裡與我的工作人員一同將受委託的設計案完成。剛開始運作的時候，常常虛構一些設計案並且完成後發表在一些設計雜誌上，現在就騰不出這樣的時間了。就像園藝師一樣，他們也無法日日夜夜看守著植物的成長般。現在的日子就如同在街道旁表演高空拋接盤子的雜耍藝人般，無法去細數數目，只能目睹著爲數不少的盤子浮在半空中。唯有跟上這時代的速度與密度，只有時常抱有宏觀的視野，才能察覺到這世界的瞬息萬變。要面對這混亂的局面，似乎是身爲設計者的宿命。我的工作人員也常常與我共體時艱，也因爲有這些人的存在，才會有設計成果與這本書籍的產生。在此藉這機會也向這些工作人員致上誠摯的謝意。特別要感謝的是自研究所剛成立，就一直支持著研究所且給予我相當多協助的井上幸惠小姐。多虧了她，也才有今日的原設計研究所。

另外承蒙岩波書店的坂本先生，惠賜這個機會出版這本書，到出版爲止都受到

DESIGN OF DESIGN

坂本先生相當層面的照顧。每次接到坂本先生的電話，往往因為挪不出時間來提筆而屢次抱歉，甚至有好幾次都想放棄，但都受到坂本先生的鼓勵，因為他這種想要推廣設計的心意，屢次讓我又再重燃信心。在此一定要向坂本先生再度致上誠摯的謝意。最後要感謝一直在背後支持我從事設計工作的妻子，即使我的心思都放在設計工作上，但她仍始終給我最大的鼓勵。

二〇〇三年九月　原研哉

【中文版出版發行】

謝

最後，此中文版得以順利出版還要感謝我們的家人——

健龍父母親的支持，能夠體諒我們抱持理想的這份心意，並且也在經費上給予支援！

以及大哥紀芳元的鼓勵與幫助。

還有感謝可愛的kiki（一隻將近十歲的三色波斯貓），

在我們挑燈夜戰的時候，一直躺在我們的腳邊陪伴著我們。

再謝

在此，再度衷心感謝所有寫推薦短文的二十五位推薦者，並致上我們最誠摯的謝意！

接著也感謝在此書作業中，熱心提供我們資訊、作業或在媒體宣傳上協助的朋友們：

李坤勇先生．蘇仁宗先生．林秀梅小姐．蔡忠吾小姐．吳可欣小姐．林榮松先生．王秀婷小姐．

于國進先生．陳嘉華小姐．賴美君小姐．翁勤勇先生

設計中的設計 DESIGN OF DESIGN

作者：原研哉 Kenya Hara

出版策劃：紀健龍 Chi, Chien-Lung
總編輯：王亞棻 Tiffany, Ya-Fen Wang
中文版書籍設計：紀健龍 Chi, Chien-Lung

內文註解：王亞棻・紀健龍
文字潤校：王亞棻
日文審訂：吳淑明 東方技術學院美術工藝系系主任
日文翻譯：黃雅雯

發行人：紀健龍

出版發行：磐築創意有限公司 Pan Zhu Creative Co., Ltd.

台北市忠孝東路五段三七二巷二十七弄四十八號四樓　tel: 02-87805935　fax: 02-27204993　e-mail: twoface@ms38.hinet.net

總經銷：龍溪國際圖書有限公司

台北市四維路二○四號一樓　tel: 02-27066838　fax: 02-27066109　http://www.longsea.com.tw

製版印刷：日動藝術印刷有限公司

tel: 02-27597700　fax: 02-27591737

初版一刷：二○○五年六月

二刷：二○○五年七月

三刷：二○○五年八月（修訂版）

ISBN：986-81292-0-6

定價：五五○元

本書如有裝訂破損揚缺頁，請寄回總經銷商更換新品

本書文字與圖片均已取得作者及日本岩波書店授權予本公司出版中文版獨家發行，有合法著作權。
凡涉及私人運用及以外之營利行為，請先取得本公司及作者和日本岩波書店之間之
未經同意任意擷取、剽竊、盜版及翻印者，一切將依法追究。

DEZAIN NO DEZAIN（DESIGN OF DESIGN）
by Kenya Hara
(c) 2003 by Kenya Hara
Originally published in Japanese in 2003 by Iwanami Shoten, Publishers, Tokyo.
This Chinese (traditional) language edition published in year of publication
by Pan Zhu Creative Co., Ltd., Taipei
by arrangement with the author c/o Iwanami Shoten, Publishers, Tokyo

一刷：書衣用紙⋯大亞紙業⋅日本粉卡 230gsm　內封面用紙⋯大亞紙業⋅日本粉卡 230gsm　前後扉頁用紙⋯大亞紙業⋅加拿大水紋紙 104-04

二刷⋯書衣用紙⋯源圓紙業⋅義大利霑彩紙 米白 230p